U0123625

生活印象
15
European Porcelain ; A Pictorial Journey

法國瓷器之旅

文‧攝影＝淺岡敬史

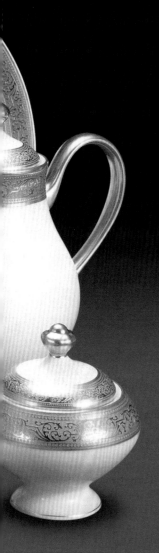

法國——歡迎參加華麗優美的盛宴

在王室餐桌上燦然生輝的高貴器皿；
與土遊戲、嬉耍色彩的南法藝術家；
活潑歡樂，點亮村莊的民間陶器……。
不論哪種器皿，都棲息著高貴的靈魂。

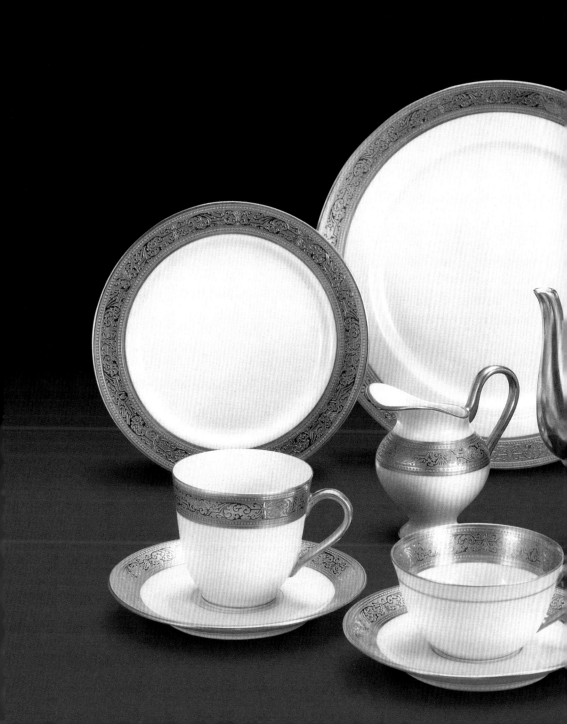

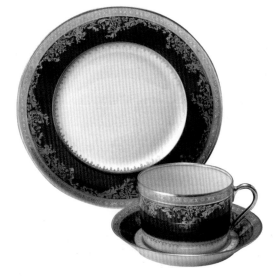

4

從窯廠看法國陶瓷史

法國陶瓷史的發展過程可謂波瀾萬丈，與其歷史相比毫不遜色。十六世紀，法國擺脫了傳自西班牙的近代陶器——馬由利卡陶（Majolica，譯註：色彩強烈、裝飾繁複的陶器，原產於義大利）的影響，走出自己的路，正式展開法國陶瓷的歷史。

在眾多窯廠中，古窯盧昂（Rouen）早於邁森窯（meissen，譯註：德國瓷器工廠，建於一七一〇年），在歐洲率先燒製出白色瓷器。然而，那並非鍊金術師貝托喀（Bottger）製造出來的硬質磁器（hard paste，譯註：質地硬、紋路細膩、吸水性弱的瓷器），而是屬於軟質瓷器（soft paste，譯註：完全不含或含少量高嶺土、在攝氏一千三百五十度以下燒成的毛坯。）

之後的一世紀，穆斯提耶（Moustier）、馬賽（Marseille）、聖保羅—德—馮斯（St-Paul-de-

FRANCE

盧昂（Rouen）
塞納河（Seine）
塞佛爾（Sèvres）
巴黎（Paris）
巴卡拉（Baccarat）
吉安（Gien）
羅亞爾河（Loire）
隆河（Rhône）
雷夢湖（Lac Léman）
利摩日（Limoges）
哈維蘭（Haviland）
柏圖（Bernardaud）
雷諾（Raynaud）
穆斯提耶-聖馬莉（Moustier-Sainte-Marie）
瓦洛里（Vallauris）

Vence）、香提伊（Chantilly）等地便開始製造這類瓷器，成為法國瓷器的主流。

法國引以為傲的塞佛爾窯（Sèvres），其前身為范塞那窯（Vincennes）。杜拜阿兄弟（Dubois）慷慨相助，窯廠於是以王室窯的身分，開始蓬勃發展。

以上所提及的「瓷器」全屬於軟質瓷器，法國開始有能力燒製真正的硬質瓷器，是在一七六八年；也就是在利摩日（Limoges）近郊發現高嶺土之後。

在得到路易十五（Louis XV）的支持後，建立了這座窯廠。由於蓬巴杜夫人（Madame de Pompadour）的

經由高嶺土的發現，利摩日一地陸續開設了雷諾（Raynaud）、柏圖（Bernardaud），以及哈維蘭（Haviland）等窯廠，而法國瓷器就這樣迅速地盛行起來。

名窯基礎知識

與德國邁森窯並列，所生產的瓷器被譽為是歐洲最高級的塞佛爾窯，也被稱做「夢幻瓷器」。現為國立窯廠的塞佛爾窯，產量限定為六千件，且幾乎所有產品都用於國家贈禮，因而得此稱號。

十八世紀時，法國也和其他歐洲國家一樣，不斷向燒製瓷器挑戰。但由於尚未發現高嶺土，因而只能製造軟質瓷器。

後來，路易十五從軟質瓷器窯廠之一的香提伊窯，聘請杜拜阿兄弟到巴黎郊外的范賽那城堡開設窯廠。一七五三年，在路易十五的寵

妾蓬巴杜夫人的強力支援下，范賽那窯從王室御用窯正式成為「皇家製陶所」。三年後，該窯遷至蓬巴杜夫人的宅邸附近，來到現今的塞佛爾。

接下來，大名鼎鼎的畫家、化學家和雕刻家等被召集到塞佛爾。而「王者之藍」、纖細的「淡藍」、「粉紅」等獨特釉色，以及豪華絢麗的金彩，確立了塞佛爾獨樹一格的樣式。一七六九年硬質瓷器開發成功，塞佛爾的聲勢登峰造極，無人能望其項背。革命爆發後，曾有人擔心塞佛爾的窯火是否會隨之熄滅，但一八〇四年拿破崙登基，它又再度

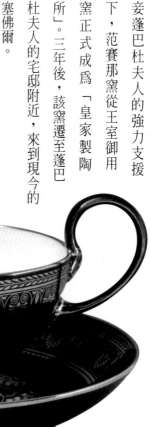

8

成爲王室窯。同時，拿破崙喜歡的帝國風格（Empire Style），也帶給了塞佛爾新的方向。

塞佛爾的特徵顯現在它獨特的色彩和陶土上。所使用的陶土大致可分爲三種：第一種同時也是該窯最早期的陶土，是從一七七○年開始使用；第二種使用自一八八○年，這種土是把當時從日本送來的瓷器加以分析後，所製造出來的；第三種則是一九六五年開發的陶土。

除了這三種含高嶺土的硬質陶土之外，塞佛爾還透過文獻研究，將范塞那窯時代到塞佛爾初期所使用的軟質陶土復原。這種土由於季斯卡前總統（Valéry Giscard d'Estaing）的要求而得以重現，它的特色爲一照光就像玻璃般可透見手指，而且容易附著像玻璃般鮮豔的顏色。用這種陶土製作出的產品，擁有他窯所無法表現的藝術性。

從擁有皇家窯榮譽的范塞那時代一直到今天，塞佛爾繼承了「製造出最好產品」的堅持。這也表示，它所聚集的人才都是最優秀的。

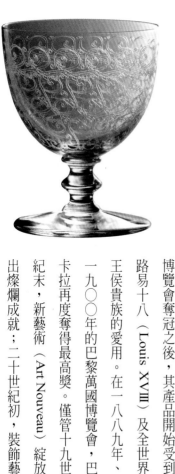

巴卡拉
Baccarat

法國的水晶玻璃名門巴卡拉創業於一七六四年，他們獲得路易十五的批准，在洛林省（Lorraune）的巴卡拉村（Baccart）創建窯廠。位處偏僻、周圍只有深邃森林和清澈河川的巴卡拉村，擁有最適合建造玻璃工廠的自然環境。另一方面，此舉也救濟了不少當時正構成社會問題的失業人口。

一八一六年，耶那─喀布耶爾·迪爾汀庫（Aimé-Gabriel d'Artigues）收購巴卡拉，引進切割用的機器和成型器，正式開始製造水晶玻璃，巴卡拉之名於是迅速地水漲船高。

一八二三年，巴卡拉在巴黎萬國博覽會奪冠之後，其產品開始受到路易十八（Louis XVIII）及全世界王侯貴族的愛用。在一八八九年、一九○○年的巴黎萬國博覽會，巴卡拉再度奪得最高獎。儘管十九世紀末，新藝術（Art Nouveau）綻放出燦爛成就；二十世紀初，裝飾藝

術（Art Deco）進入全盛期，巴卡拉始終持續不懈，繼續製造出充滿透明感的高品質水晶玻璃。

重量感十足的扁平切割、細緻的鑽石切割、纖細優美的蝕割、柔和的雕刻以及豪華的金彩，是巴卡拉水晶玻璃的特色。近來又增加了色彩豐富，運用琺瑯技巧的複刻、富個性的彩色玻璃系列等等，技法更為豐富多彩。

巴卡拉至今所製造的產品逾二萬類，件件莊重而不失華麗。而窯廠品質管理之嚴格，就連針尖大小的氣泡也不容許。如其所願，巴卡拉博得了「王者水晶」的美名。

初期的經營者科皮耶爾—安東尼・達爾—迪馬雷所揭示的理念：代代傳承最好的素材與最高的技術，被自負為永遠是美感追求者的好評。

師傅們繼承下來。實際上，巴卡拉共出現四十四位擁有法國最優秀工匠MOF稱號的師傅。師傅們精益求精的技術及追求玻璃工藝最高境界的熱情，現在仍是支撐巴卡拉的最大原動力。

吉安
Gien

吉安窯是英國陶工的女兒與法國青年之子湯瑪斯・赫拉（Thomas Hulm）於一八二二年創建的。

吉安從創業之初，便採用英國開發的銅版複製法，利用著色石版印刷不斷複製，還能夠套色印刷。這在喜歡徽章或花押字餐具的貴族之間廣受

十九世紀末，受聘於吉安的阿德里昂・帝博，從文藝復興時期馬由利卡陶上的深棕色彩得到靈感，開發出既鮮明又有深度的藍色。以此顏色為背景，上面描繪天使的文藝復興式花瓶，引起了廣大轟動，「吉安・藍」（Gien blue）因此得到全世界的肯定。從此之後，這藍色

和金黃色的對比就被視為是吉安的代表顏色。

羅亞爾河（Loire）畔出產的陶土，具有獨特的光澤和柔和感。其周邊豐富的大自然如水果、花草和打獵的風景等，則被吉安拿來作為畫樣。

吉安的愛用者當中，有拿破崙最信賴的蘇爾特（Nicolas Jean de Dieu Soult）將軍、不斷繪出世紀末巴黎的畫家勞德列克（Lautrec）侯爵等無數知名人物。

一九五五年，作為法國總統專用餐具而製造的〈宏布耶堡〉（Rambouillet）系列，以貴族打獵據點的城堡為名，寫實地描繪出秋天景致以及鹿、野豬、獵犬等圖案，這一系列美麗畫樣，至今仍不開放民間人士使用。此外，新藝術風格的巴黎地鐵入口，所鋪的也是吉安的瓷磚。

近來吉安正著力於復刻南法的穆斯提耶（Moustier）陶瓷，將以十八世紀著名彩繪師為名的〈歐爾林〉（Olerys）系列，以及吉安初期的單色印刷翻版重製。

柏圖
Bernardaud

利摩日以法國瓷都聞名世界，這座擁有深厚歷史背景的城市，是西元三世紀時由羅馬人所建造。十六世紀以來，這座城市已成為景泰藍工匠之城。一七六八年，在利摩日近郊聖提里耶—拉—貝爾許（St Yrieix-La-Perche），發現了高純度的高嶺土。於是，在縣長的積極推動及路易十六之弟阿圖瓦伯爵（Comté d'Artois，譯註：阿圖瓦伯爵即後來的查理十世）保護下，利摩日急速發展為製瓷之城。

柏圖是利摩日規模最大的窯廠。一八六三年創建後四年，該窯依照拿破崙三世的妃子尤珍（Eugénie）的訂購要求，呈上描繪著華麗玫瑰的餐具，而一躍成為王室御用窯。這套代表柏圖的器皿被命名為〈尤珍〉，

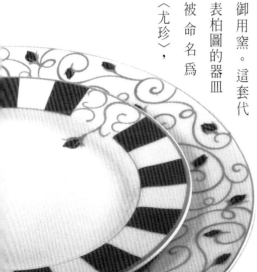

至今仍是極受歡迎的系列。

柏圖的王朝風金彩相當華麗優美，而花卉圖案也可愛極了。除了傳統樣式，進入二十世紀後，柏圖更委託美國近代商業設計先驅雷蒙特·洛伊（Raymond Loewy）以及多位藝術家設計圖樣，陸續發表摩登的作品。

在柏圖的顧客群中，也有許多是一流餐廳或飯店。如巴黎的星級餐廳「Robuchon」、「Le Duc」、「Jamin Joel Robuchon」等等，皆用柏圖點綴美食家的餐桌。

關注飲食文化的變化、服飾的流行，在顏色、樣式及造型上費心研究，不斷嘗試，正是柏圖的特徵之一。

另一方面，柏圖以全世界的設計學校學生為對象，舉辦二年一度的餐具設計比賽，並將得獎作品商品化。據說這項比賽對率先掌握年輕人的喜好、流行等大有幫助。

哈維蘭 Haviland

利摩日以瓷都之名展露頭角、聲譽水漲船高，是在路易十五的時代。當時由於皇家塞佛爾窯無法承接太多訂單，便要求利摩日生產白色無花紋的瓷器。於是從一七八四年開始，利摩日便在實質上成為了塞佛爾窯的上游加工廠。

然而，革命帶來轉機，許多民間窯廠誕生於十九世紀，並在十九世紀中葉達到相當的發展。來自美國的大量訂單成為這些民間窯廠的契機。而首先讓美國市場知道利摩日，且建立今日利摩日瓷器產業基礎的就是大衛·哈維蘭（David Haviland）。

原是紐約貿易商的大衛，一八四二年在此地設立瓷器工廠。他廢除了在利摩日製造白色無花紋毛坯、在巴黎完成一貫生產作業。此外，依照輸出國美國的需要，哈維蘭進行了無數改革，例如為了製造橢圓形盤而採用鑄型模具等等。並延請著名的銅版畫家菲利克斯·布拉克蒙（Felix Bracquemond）擔任美術部長，使產品在藝術面更具深度。創業十餘年，哈維蘭就占了法國瓷器出口的五十％，主要輸出地為美

國。終於，就連美國總統官邸的餐桌，也採用哈維蘭的餐具作爲裝飾。而不光是哈維蘭，美國也同時成了利摩日的顧客之一。

大衛將一生奉獻給瓷器，在他過世後，其子希歐德引進了新式大型燒製窯，並在當代首屈一指的藝術家群協助下，發表新風格作品。另一方面，長子威廉則致力於重現中國青瓷的色彩。哈維蘭爲二十世紀初的歐洲陶瓷界，不斷提供新話題。

實際上，哈維蘭創造了超過三百種的樣式和五萬種以上

上的花紋。但若要從中舉出代表作品的話，可能還是爲拿破崙三世的妃子尤珍所製造的〈尤珍皇后〉（Impératrice Eugénie）系列，受收藏家歡迎。法國政府在愛麗榭宮招待國賓時，所使用的餐具除了塞佛爾窯的製品之外，就是〈尤珍皇后〉這一系列。

雷諾　Raynaud

拿破崙三世時代，利摩日的瓷器產業如飛躍般發展。當時這個城鎮共有十一座窯廠，而如今僅存雷諾一座。

雷諾自一八四九年創業以來，始終重視出口甚於國內市場，年產量的七成以上均輸出海外。它不像其他利摩日窯廠，採取大量生產的方式，而是在接獲訂單後才進行生產，由於量少，價值也隨之提高，很受收藏家歡迎。

雷諾的毛坯爲純白色，具有發光般的透明感，這是用特別的陶土，再加上雷諾獨自的秘方精鍊而成的。此外，許多窯廠在鍍金工程上，都已經引進了機器，但雷諾的金彩至今仍委託專門工匠，以熟練的鍍金技巧一筆一劃地繪出。這項鍍金技術頗獲肯定，甚至專門訂購金色浮雕花紋的客戶也不少。

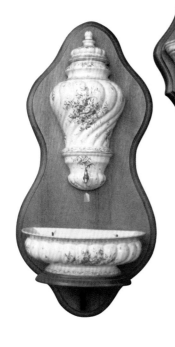

訂購盤子的方法，是在兩款具代表性的樣式：〈Mentone〉和〈Chambord〉中，挑選喜歡的一款加以組合。底色有白色及淡綠兩種。另人訝異的是，即使同樣的樣式，也會因花樣不同而使人印象為之轉變，而且一旦盛上菜餚，又是一番截然不同的風情。至於杯子的樣式，一般可從六種造型中挑選。

「圖案一被創造，便永遠製作下去。」貫徹這項主義的雷諾，其產品與創業時期——拿破崙三世時代的氣勢相稱，具有華麗的王朝風格。的設計，做為出發，創造出的〈Si Kiang〉系列，其美麗的圖樣，在世界各地擁有眾多的愛好者。像是深受邁森窯〈印度之花〉系列、影響的〈莫迪斯〉系列、及塞佛爾風格的精華，不但吸取各名窯的金色和藍色等，也散發出雷諾獨特的優雅色彩。雷諾自創業以來持續製造的圖樣很多，每一種都是充滿氣質的典雅設計。

此外中國風也是雷諾的特徵之一，以十八世紀誕生於馬賽窯

穆斯提耶
Moustier

穆斯提耶的歷史悠久，可與內維（Nevers）、盧昂（Rouen）和馬賽，並稱為十七世紀法國極盛的四大古窯之一。

穆斯提耶——聖瑪莉（Moustiers-Sainte -Marie）是一座位於法國南部普羅旺斯山谷的小村莊。一六七○年代義大利陶工來此定居，並開

設窯廠，這裡於是逐漸以瓷都聞名。穆斯提耶窯在一六八六年曾一度關閉，但之後創業者皮耶·克雷利吉（Pierre Clerissy）之子重振窯廠，並從馬賽窯聘請彩繪師歐爾林（Olerys），以獨特的「歐爾林風格」（Olerys-style），博得一致的好評。

另外穆斯提耶專為路易十五的寵姬——蓬巴杜夫人製造的桌心飾物，據說在當時也是所費不貲。

「歐爾林風格」的彩繪，有的畫滿了人物或花草、有的以怪異的筆觸，描繪人物、動物，還有的以希臘神話為主題；釉色則採用藍色、橙色、紫色、綠色等，活潑而熱鬧。近幾年來，正由吉安窯加以複製。

目前可說是穆斯提耶特徵的花紋樣式，是一種源自路易十四時代相當活躍的宮廷圖案家，約翰·貝蘭的貝蘭花紋。這種把藤蔓花紋或人物裝飾化的圖樣，是洛可可（Rococo）式的代表設計之一。穆斯提耶在貝蘭花紋上，添加充滿動感的彩繪，成為南法民間陶器的代表。

瓦洛里陶瓷
Vallauris

在古羅馬語中意義為「黃金之谷」的瓦洛里，自從十六世紀初義大利陶工移居此地後，便開始發展陶器。瓦洛里所製造的，雖是樸素的日常生活器具，但這座陶瓷村的歷史，卻也有四百年了。

據說目前在瓦洛里大約二萬的人口當中，陶工約佔一成。一九四六年畢卡索在此地建造窯廠後，這座城市便一躍成為世界知名的陶瓷村。畢卡索製陶的馬德威拉（Madoura）窯，至今仍然保持完好，是瓦洛里眾多窯廠中，唯一被允許複製畢卡索作品的窯廠。

傳統的瓦洛里陶瓷目前仍照常生產。從雞、狗、海鷗、花……這些圖樣中，我們可以看到這座窯廠的人們，從日常生活之中汲取身邊的素材，用堅毅的精神與土共存。

巴黎及巴黎近郊

首先來到的是，巴黎。

從歐洲瓷器的極致——

皇家窯塞佛爾，

往西走訪巴卡拉水晶玻璃，

並向東前往軟質陶器的故鄉。

以肌膚來感受法國文化的精髓。

塞佛爾

陶工帕利西對自然的謳歌

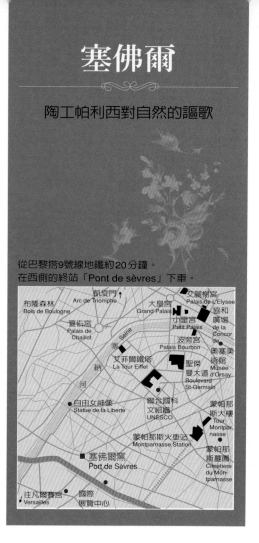

從巴黎搭9號線地鐵約20分鐘。
在西側的終站「Pont de sèvres」下車。

大名鼎鼎的塞佛爾窯，座落於巴黎西南方的地鐵九號線的終站「Pont de Sèvres」。

走出車站，越過一座橋，便可看到一條筆直通達凡爾賽宮的大道。路易王朝的建築，發狂般地極盡奢華之能事，以凡爾賽宮為主，仍有許許多多可觀的建築物留存至今。其中蔥鬱繁茂不減當年的佛斯·魯波茲森林是巴黎的前院，也是巴黎人休憩的場所。

位於森林盡頭的聖克爾公園（Parc de Saint-Cloud）中，有一間路易十五作為狩獵宿舍的皮塔爾宮（Pavillon De Breteuil），不過最令我感興趣的，還是鄰近的國立塞佛爾陶瓷美術館（Musée National de Céraique Sèvres）。

塞佛爾窯的精品，將宮殿餐桌裝飾得華美豪奢。然而，位於博物館正前方的銅像也不可錯過，他就是法國文藝復興時期的陶工貝納爾·帕利西（Bernard Palissy）。

西元一五一〇年，帕利西出生於法國西南部近郊的阿讓（Agen）村。

帕利西出身貧窮的屋頂修砌工家庭，從小就被送到彩色玻璃工作。青年時期的他，以彩色玻璃的彩繪師身分，從法國出發，四處行走德國、義大利等國家。

在周遊各國期間，他關心地質學、化學等知識，並對植物等自然界的事物產生極大興趣。

之後，回到故鄉，他在朋友處看到了前所未見的白色陶瓷茶碗。帕利西立刻被那擁有美麗質地的茶碗

塞佛爾窯位於國立塞佛爾陶瓷美術館內。

所吸引，爲了這款質地白皙的陶器，他決定放棄彩色玻璃的工作，從事陶工之職。

帕利西對陶器的製法一無所知，不過憑著他的化學素養，累積十數年的研究之後，終於在二十九歲時完成了白色質地的陶器。不過，帕利西最主要的成就並不在此，而是在於他的自然思想。

一五八○年，他在巴黎出版《自然賞讚論》(Discours Admirables)，透過與泉水、土壤、農耕、森林等自然事物關係密切的理論家和實踐家，用問答的形式寫成本書。

帕利西名垂青史的代表作——〈田園器物〉系列，其原型就隱藏在這本著作裡。

他把蛇、鰻魚、蜥蜴、蝦子、蝸牛等動物按原寸大小，以極其寫實

的造形和近乎原色的色彩燒製在盤子上。並用超寫實主義的手法，呈現出極盡怪異的狀態。

對深刻體會自然法則的帕利西來說，貫徹「怪異」正是他回歸自然的唯一手段。

透過美術館的玻璃，我看到那些小動物，眼看牠們就要動起來似的，實在是栩栩如生。

陶工帕利西的前半生，或許因為研究陶器燒製之故，一直過著相當貧困的生活。身為雨格教派（Huguenots，十六～十八世紀法國的新教教派）的教徒，他經常遭到迫害，一五八八年，他終於被關入了巴士底監獄。

如果帕利西改變信仰，或許就有機會免於一死，但他拒絕改宗，選擇了死刑。

熱愛自然、追求完美，帕利西以修行者的姿態貫徹一生。想到至死對抗權力的帕利西，相信也有許多人跟我一樣，對龐大宗教的深邃城府有更深一層體認吧。

帕利西或許可說是法國的利休（譯註：日本茶道千家的始祖，亦被稱為茶聖，一五九一年反抗豐臣秀吉的專制而被賜死），也不一定。

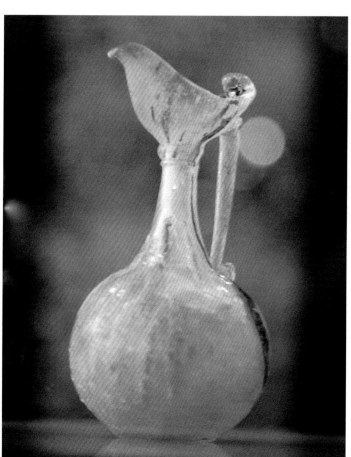

艾米・卡爾（Émile Gallé）的作品。珍藏於奧塞美術館。

塞佛爾 *Sèvres*

在塞佛爾
學習法國的精髓

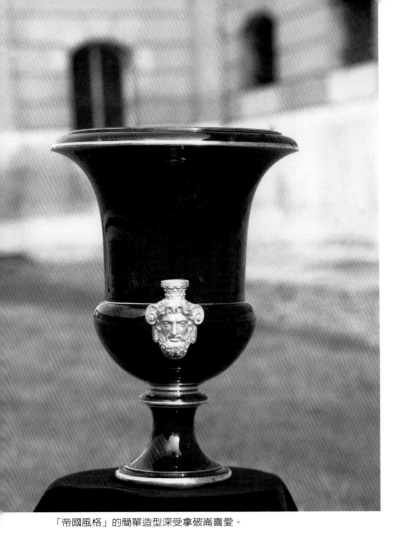

「帝國風格」的簡單造型深受拿破崙喜愛。

顯露優美乳房的小塑像。小塑像的白色瓷坯微微發光，皮膚的感觸創造出豐富表情。

她說：「雖然我還是無法忘情於當一名藝術家，但塞佛爾要求的，卻是全世界最高的技術和實力。不過無論如何，它的歷史本身就充滿了魅力。我認為問題不在藝術家與工匠之間的區別，重要的是，這些工作到底值不值得我去做。」曾在國立高等美術學校（École Nationale Supérieure des beaux-arts）專攻大理石雕刻，以雕刻家身分活躍於義大利欽克德爾（Cinquedel）工作室的她，在一九八二年二十七歲時，轉職來到國立塞佛爾製陶館。她在這兒先實習了三年，前幾年晉升為造型部門主任。

「在工匠界，上下關係往往很嚴

造型部門的主任，女塑像師法蘭斯·托克威拉小姐，正面對著一尊神黛安娜像的時候。儘管高嶺土的硬度、拔除陶模的時間、釉藥、燒製狀況等一切程序，都要靠她身為陶工的經驗和直覺來掌控，但她的工作仍需優越的感性。

現在，正是準備開始修復月之女

21

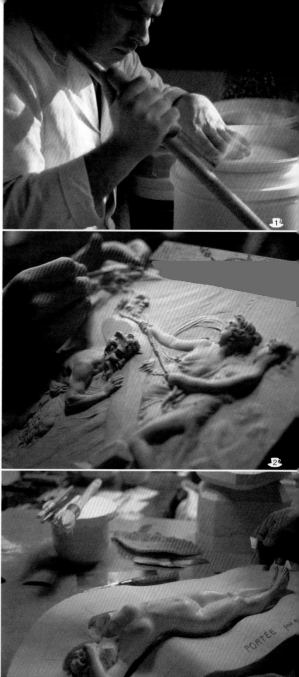

格，但自從我當上主任以後，氣氛就不一樣了，變得獨立、自由的多。」

「是啊，昨天因爲老師罷工，小學放假，沒辦法只好把孩子帶來這裡，讓他玩玩陶土。」她指著黛安娜塑像旁的小小黏土工藝家，微笑著說。

她的工作是製作俗稱餅乾（biscuit），尚未上釉的素陶偶。她負責把從模型裡取出的各部分零件粘在一起，然後畫上花樣，成爲十足寫實、充滿躍動美的瓷器小雕像。像是母鹿與打獵女神黛安娜，或是唱歌的杜‧巴利夫人（Madame Du Barry，譯註：一七四三～一七九三，蓬巴度夫人死後，路易十五的新寵姬）等作品，零件約有六十件左右，而大型作品甚至達一百三十件。

現在塞佛爾仍有十萬個模具保管於此。以模具爲原型，便可做出各種王侯貴族們栩栩如生的人偶餅

蓬巴杜夫人

Madame de Pompadour

1. 工匠運用技巧，細心塑造出塞佛爾陶器的造型。
2. 神話世界脫胎換骨變爲瓷器。
3. 高嶺黏土乾燥後就可從石膏模型裡取出。

22

當時的歐洲，風格嚴謹的巴洛克（Baroque）時代已告結束，人們開始追求所謂「放縱的喜悅」，以「不道德」爲人性目標的洛可可文化，正逐漸興起。

之前提及的蓬巴杜夫人，同時也是藝術家們的贊助者。她聘請了畫家布雪（François Boucher）和雕刻家福拉哥那（Fragonard）等人，擔任頂級瓷器的製作。

附帶一提，成爲塞佛爾代名詞的〈粉紅蓬巴杜〉（Rose Pompadour），據說是模仿自中國清朝的粉彩，不過其實那是一七五

現在所使用的釉色樣本。

塞佛爾這座窯廠的歷史，無疑就是法國的宮廷史。

原本由民間經營的范塞那窯，搬到現在的凡爾賽宮附近，是在一七五六年的時候。自路易十五的寵姬蓬巴杜夫人接手後，該窯於是以皇家窯的身分重新出發。

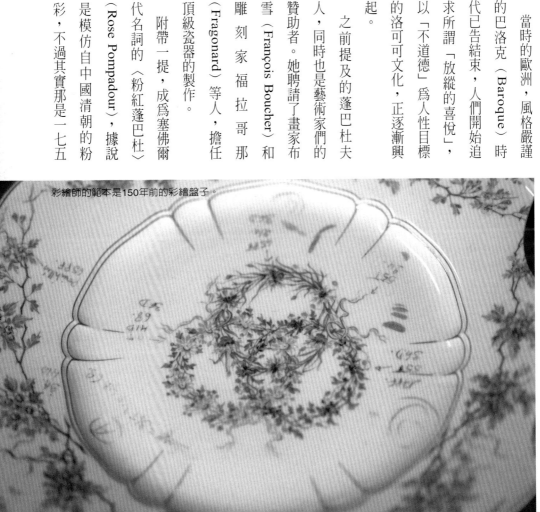

彩繪師的範本是150年前的彩繪盤子。

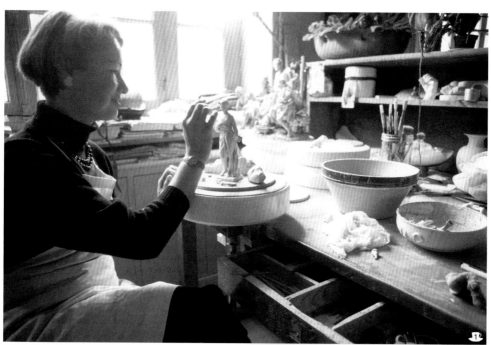

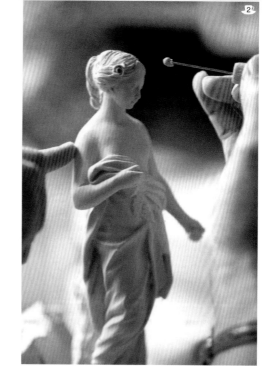

1 塑像師托克威拉小姐原本是位雕刻家，
　曾活躍於義大利。
2 細膩的作業。

三年畫家克魯耶（也有一說是化學家約翰・耶羅）所研究製造出來的。

不久，革命熄滅了巴黎的燈火，但拿破崙並未將塞佛爾的窯火熄滅。一八〇四年，從皇家窯轉變成國立窯的塞佛爾，採用拿破崙所喜歡的帝國樣式（視洛可可風格為頹廢，重視古羅馬精神

的端正樣式），迎接新時代的來臨。

「在塞佛爾工作，等於是學習法國的精髓。」工作室主任托克威拉小姐裝飾完戴安娜像的頭髮，邊做最後的調整工作邊說。

彩繪師的工作室在另一棟樓，乾爽的涼風自白色窗戶流洩而入。聖克爾公園的香氣和刺鼻的顏料味相互混雜。

調色板本身，就如同作品一般地美麗。沾著像桔梗般藍紫色顏料的筆尖，悄悄地靠近白瓷畫布——彩繪師目不轉睛注視著作為範本的舊繪盤，屏住呼吸，一筆、一筆地描繪著可愛的小花。

這位男彩繪師複製的，是一七九八年製作的〈塔列朗〉（Talleyrand）系列。與〈粉紅蓬巴杜〉媲美的〈塔列朗〉，其底色的靛藍被稱為「王者之藍」（royal blue）。以藍色為中心，另外還有具濃淡雲狀花紋的雲彩藍；顏色像勿忘草的淡藍；以及帶有花崗石花紋、新研發的花崗藍。

難以言喻的沉默持續著。

筆尖再度悄悄靠近白瓷。

1 這裡共有十萬件模具被保管著。
2 「王者之藍」和金彩是一種絕妙的搭配。
3 收藏於英國的帕利西作品。

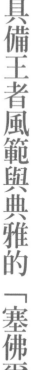

具備王者風範與典雅的 「塞佛爾」

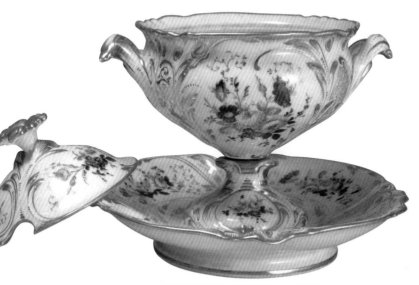

雕塑般的造型、細緻的金彩、栩栩如
生的花樣,彷彿訴說極盡奢華的宮廷
文化。高腳果盤和盤皿(古董/19
世紀中葉)

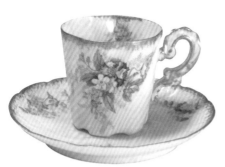

使用數千種類的畫具,描繪出精美的
宮廷文化。光亮的底色只有塞佛爾才
做得出來。(古董)

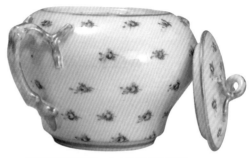

瓷器的形體優雅,小小玫瑰花無瑕地
在純白瓷肌上跳躍著。(古董)

賽佛爾窯聘請鼎鼎有名的銅版畫家，
在容器上描繪風景或人物。（古董）

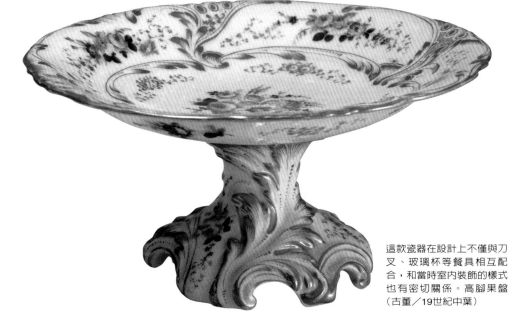

這款瓷器在設計上不僅與刀
叉、玻璃杯等餐具相互配
合，和當時室內裝飾的樣式
也有密切關係。高腳果盤
（古董／19世紀中葉）

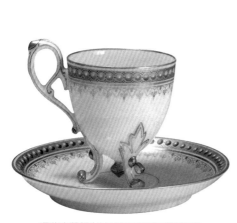

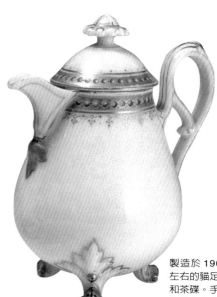

這些古董係在法國的古董店或塞佛爾
美術館拍攝的。

製造於 1900 年
左右的貓足茶杯
和茶碟。手持茶
杯的貴夫人，纖
細白皙的手指依
稀浮現。（古董）

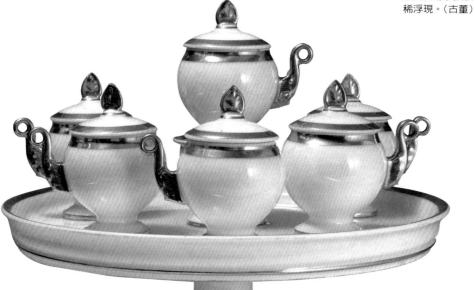

法國革命後，拿破崙一世使
塞佛爾窯再次成為國立窯，
而皇帝喜歡的金彩與豐富的
帝國式樣因而發展成熟。奶
油壺和高腳果盤（古董／
1800年左右）

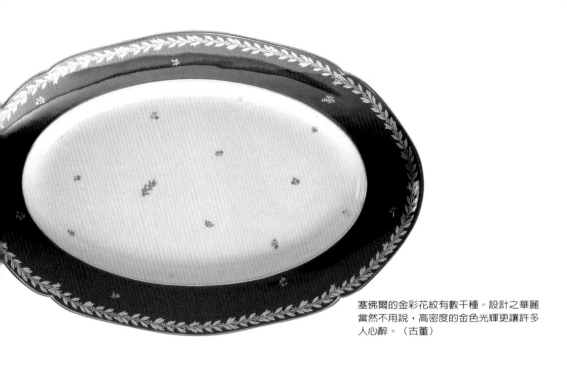

塞佛爾的金彩花紋有數千種。設計之華麗
當然不用說，高密度的金色光輝更讓許多
人心醉。（古董）

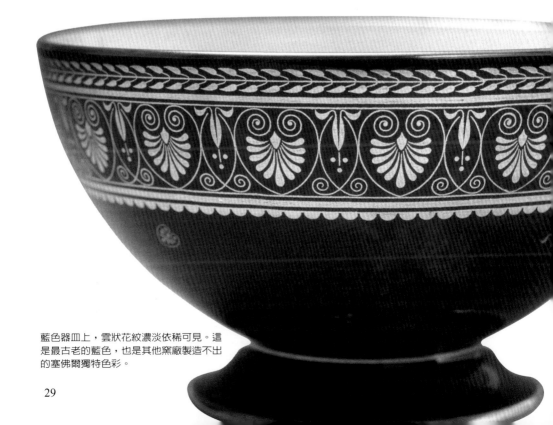

藍色器皿上，雲狀花紋濃淡依稀可見。這
是最古老的藍色，也是其他窯廠製造不出
的塞佛爾獨特色彩。

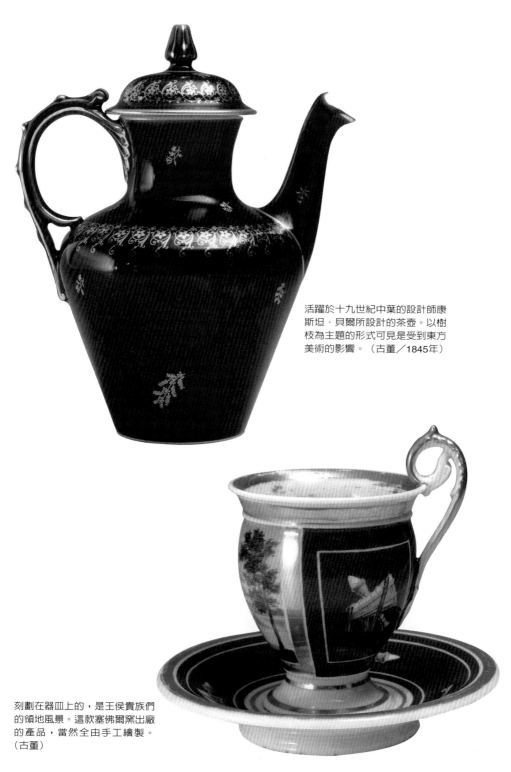

活躍於十九世紀中葉的設計師康
斯坦・貝爾所設計的茶壺。以樹
枝為主題的形式可見是受到東方
美術的影響。（古董／1845年）

刻劃在器皿上的，是王侯貴族們
的領地風景。這款塞佛爾窯出廠
的產品，當然全由手工繪製。
（古董）

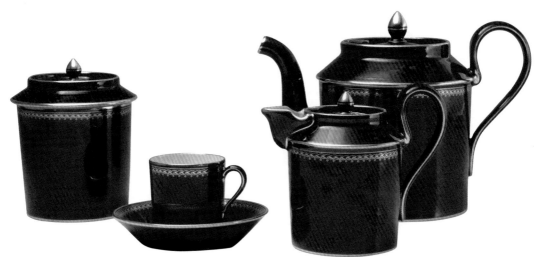

茶壺容量為一公升的全套茶具。這是現在常見的茶
壺原型。〈一升〉（Litre）系列（古董／18世紀）

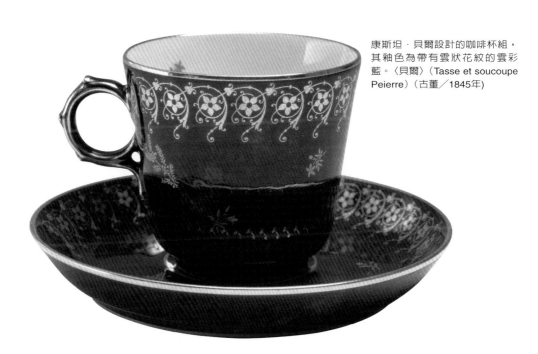

康斯坦·貝爾設計的咖啡杯組，
其釉色為帶有雲狀花紋的雲彩
藍。〈貝爾〉（Tasse et soucoupe
Peierre）（古董／1845年）

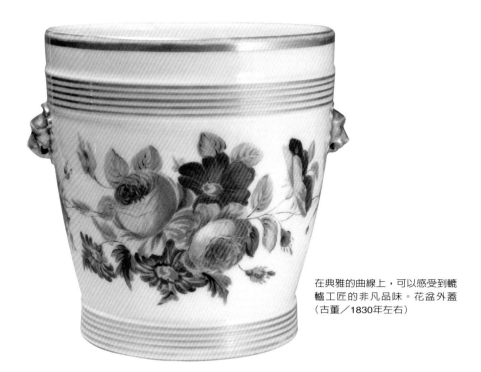

在典雅的曲線上，可以感受到轆轤工匠的非凡品味。花盆外蓋（古董／1830年左右）

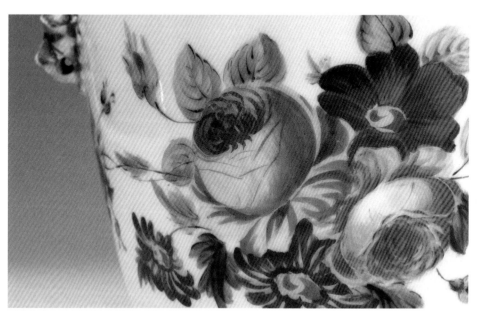

從花朵的線條中，可見畫家的筆勁。在成為「古典」美術品之前，不知花了畫家多少時間和汗水。

完全依照路易王朝時代的技法，透過巧妙筆法再現於世的華麗花卉盤皿。〈C-5050〉（25公分）。

粉紅色和綠色的浪漫組合。這種有網目的藍子是一種流行樣式，眾多名窯均競相推出優異的產品。（古董）

完成這幅畫不知需要多少種顏料、燒製多少次？〈維也納〉（Wien）奶精瓶（古董／18世紀）

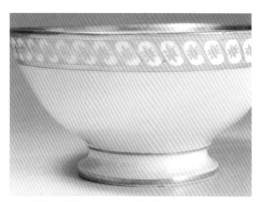

雖然沒有過度裝飾，仍可感覺到瓷器本身的高雅氣質。這款不惜花費時間和材料的作品，只有靠手工製作才得以誕生。碗（古董）

到處走走　深入玩味巴黎與塞佛爾

凡爾賽宮

Château de Versailles

來到這個莊嚴壯麗的世界，我不

展」，完整地呈現出王族的餐桌藝

舉辦的「凡爾賽與歐洲王室餐桌

一九九三年十一月，在凡爾賽宮

由得倒抽了一口氣。

「帝國風格」的簡單造型深受拿破崙喜愛。

術史。

其中在香檳公司贊助下得以復原

的「非洲與克里米亞館」，共分為

十個會場，展覽內容跨越時空，重

現了路易十四（在位期間一六四三

～一七一五）至拿破崙三世（在位

期間一八五二～一八七○）時代的

餐桌。

這場二十世紀的餐桌展，幾乎所

有的展示品都是向外國借來的。法

國大革命時，為了籌措戰爭費用而

賣掉的金銀器具，已被熔解殆盡，

很可惜的，餐桌之王法國現存的餐

具已寥寥無幾。

路易十四的正式餐具組及路易十

五、路易十六的盛冰碗，均屬英國

王室所有。此外，據說路易十五送

給丹麥王克利斯汀七世（Christian

VII）的一套塞佛爾窯器皿，現在

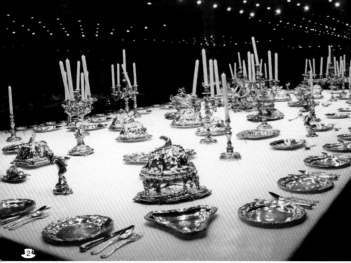

仍被丹麥王室所使用著。

另一展示廳的收藏品，是十八世紀初的金工師法蘭蘇瓦·湯瑪斯·傑魯曼（François · Thomas · Germain）所製作的眾多金銀器。其中有一套四十八種款式、三百零七件的銀器，是專門獻給葡萄牙王

約瑟夫二世（Joseph II）的貢品，無懈可擊的皇室威嚴，在這套銀器中展露無遺。

國立塞佛爾陶瓷美術館
Musée National de Céramique

擁有帕利西銅像的國立塞佛爾美術館，展示著塞佛爾的珍品名器，以及伊斯蘭、中國、日本等地的陶瓷器，然而筆者感興趣的卻是釉藥；釉藥即為覆蓋陶瓷器表面的玻璃質皮膜，它排除了毛胚的吸水性，並為陶瓷增添強度與光澤。釉藥依成分可分為鐵釉、銅釉、鉛釉、長石釉、灰釉、鈉釉等，而所有釉藥的實驗資料，全部集中繪於一個陶盤上。

「王者之藍」據說是由一七四九年，身兼科學院首長與化學家的約翰·耶羅所研發，接著在一七五二年，「土耳其石藍」（Blue Turquoise）也隨之燒製成功。塞佛爾的色彩據說經過繪圖、上底、上

35

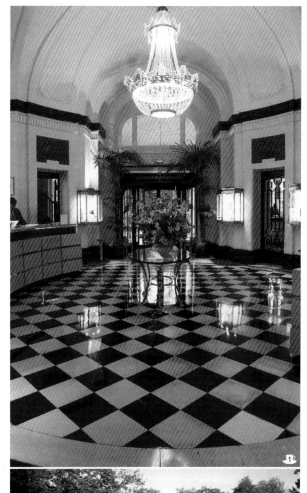

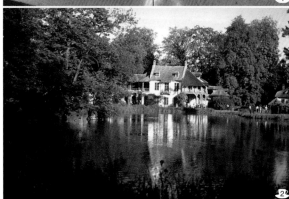

釉之後，種類達數千種，但要如何具體調和各種顏色，至今仍是不可外傳的秘法。

「氧化鈷和長石釉的調和再加上……不光是傳統的顏色，我們現在還是不斷地研究釉藥、顏料，但很抱歉我不能多說。」色彩部門的師傅這麼說，而拒絕了探訪。或許正因如此，塞佛爾才能維持它的神秘性吧。

Trianon Palace
名門旅館——堤亞儂宮

堤亞儂宮是一間位在凡爾賽宮佔地內的旅館。從窗外望去，一片飼養著數百頭牧羊的遼闊牧地就在眼前；時光在這裡好像被凝結住一般，悠閒而緩慢地流逝著。

去年秋天，我在堤亞儂宮的陽台，享受了一場由茶友們與法國人所招待的立體茶會（編按：日本茶

1 位於凡爾賽宮佔地內的名門旅館堤亞儂宮的大廳。

2 瑪麗‧安東奈特（Marie-Antoinette）王后晚年居住的鄉村式宅邸。

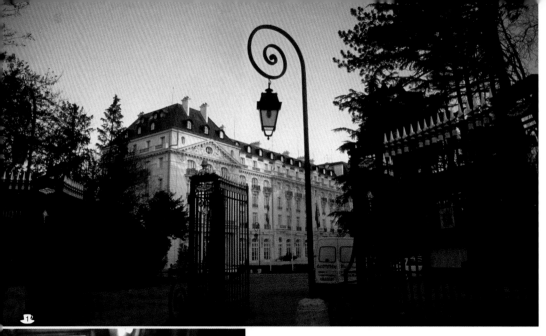

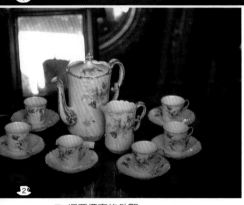

❶ 堤亞儂宮的外觀。
❷ 在克里雍跳蚤市場（Clignancourt）尋找珍品。

道中，坐在椅上進行的茶會）。日光穿過枝椏，落在深黑色的棚架上，用來代替水指（編按：點茶時用以添水、洗滌茶碗、茶筅用之盛水器）的十八世紀英國雀兒喜（Chelsea）蓋碗、巴卡拉的水晶玻璃器皿，在凡爾賽宮的森林中相互輝映，構成一種玄妙的雅趣。來到這裡，當時的情景便清晰地在眼前浮現。

二星級餐廳「Les Trois Marches」的主廚當時也在場，他還形容抹茶和糕點是「絕妙的搭配」，贊賞地瞇起了雙眼。

Le Louvre des Antiquaires

「羅浮宮‧古董」百貨公司

啊，美好的年代——

如同觀看法國黑白電影一般，從殘留著濃厚舊日風貌的王室皇宮（Palais Royal）附近望去，歌劇院的青銅色屋頂依稀可見。這間過去曾有無數華麗的四騎馬車，在門前交錯的百年百貨商店，於一九七八年重整，現在已變成專賣高級骨董的百貨公司「羅浮宮‧古董」，共有二百五十家商店進駐。

這裡的商品管理非常嚴格，各商店有義務對所有的商品附上「年代證明」，並依規定由「羅浮宮‧古董」的專屬保險公司作保。其規約相當詳細，甚至嚴格到只要商品中有一件未達四十年以上的歷史，就要繳違約金並撤出。

Musée d'Orsay & Musée Guimet

奧塞美術館和居美美術館

奧塞美術館創設於一九八六年。是一九○○年巴黎萬國博覽會時，由舊奧塞車站所改建的，美術館面向塞納河岸的大門上，還刻有法國車站名的名稱，將往昔的風貌流傳至今。該館以舊印象派美術館所珍藏的畫作為中心，一樓有米羅（Miro）、德拉克洛瓦（Delacroix）、庫爾貝（Courbet）、馬內（Manet）、莫內（Monet）、柯洛（Corot）、竇加（Degas）、雷諾瓦（Renoir）等印象派畫家一八七○年以前的作品，二樓有洛林（Lorrain）、布魯戴爾（Bourdelle）、麥約（Maillol）等人的雕刻，三樓則展示高人氣的梵谷（Gogh）和塞尚（Cezanne）等畫家的作品。

談到印象派，自然就會連想到對印象派造成諸多影響的「日本趣味」（Japonism）。

奧賽美術館也曾展示過艾米‧卡

1 聚集高級骨董店的「羅浮宮‧骨董」。
2 光是看看也覺得愉快的古董世界。

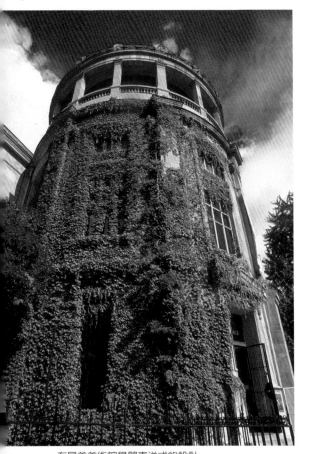

在居美美術館學習東洋式的設計。

爾（Émile Gallé）的玻璃作品。卡爾於一八七二年前往英國，深受威廉・摩利斯（William Morris）的美術工藝運動所感動，回國後開始著手玻璃工藝，是新藝術派的旗手。

卡爾和身為日本畫家及植物研究家的高島北海相遇後，深受日本花紋的影響，使他的作品充滿了日本趣味。例如作品中造型化的野花，居美美術館即可。

可以說將日本的花道精神，做了歐式風格的呈現。而其心境，似乎也同時體會到了茶道的閒靜。

另外居美美術館也展示了許多具有「日本趣味」的作品。西洋的「藝術」是因自我而產生，但東洋的「美」則因無我而完成。想要更加清楚地得到印證，只需多走一趟居美美術館即可。

奧塞美術館位於塞納河畔。

Poilâne

波阿拉涅

塞佛爾還有另一座窯廠。

那就是位於東京的百貨公司，販賣法國鄉下麵包的麵包店「波阿拉涅」的窯廠。

該窯以色調明亮的磚塊妝點，窯門則飾以鐵塊，就像穿盔甲般，真是精緻極了。

巴卡拉

手藝巧奪天工的無名工匠們

從巴黎車站搭乘特快車約3小時前往南錫，
轉車後1小時即可到達巴卡拉。

巴卡拉位於巴黎往東約四百公里處的洛林省，這座曾經相當貧窮的村莊，因為一位名為蒙模南西‧拉貝爾（Montmorency Laval）的主教而得以重獲新生。當時拉貝爾主教擔心法國因七年戰爭陷入財政困難，而向路易十五提出請願書。

「我國因為向波西米亞進口大量玻璃產品，而導致國家的重建資金外流。無論如何，應設法建立勝過波西米亞的玻璃工廠。」

拉貝爾主教的請願終於如願以償。戰爭結束之後，翌年一七六四年，路易十五首先在巴卡拉創設「巴卡拉水晶玻璃工廠」（Crystal Baccart），這也就是現今巴卡拉的前身。巴卡拉之名乃源於羅馬的寺院「Bacchiara」，而該寺院的守護神則為酒神巴克科斯（Bacchus）。

傳說古希臘的創造神「Demiourgos」，將各種各樣的造型帶到世上。即便是一般的工匠，在當時也被柏拉圖稱為「Demiourgos」。

傳說中，燒製日本法隆寺屋頂瓦片的工匠，被鹿島大明神所保護著；另一方面歐洲的木匠，則是受到聖盧卡（St. Luke）的保護。換句話說，所謂「造物」行為是由於神明附身而產生的。

正因如此，在形容工匠最極致的技術時，才會出現「神乎其技」這種說法。

每次在接觸歐洲文化的時候，總會懷疑飄散在當地的溫熱氣息，是否來自那源於中世紀基魯特（Guild，歐洲同業工會）的工匠手

40

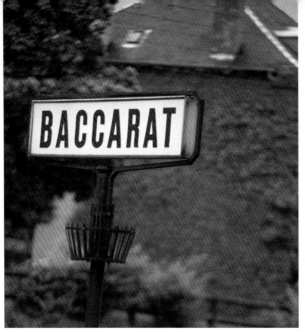

巴卡拉位於巴黎往東約400公里的洛林省。

技。超越任何時代，工匠始終是如此睿智，又如此地自由。

巴卡拉的盛名在於其透明度甚高的水晶玻璃。它與其他水晶玻璃最關鍵的差異之處，在於鉛（氧化鉛）的含有量。

巴卡拉水晶玻璃的含鉛量為三〇％，然而有許多廠商，即使含鉛量只有一〇％，也稱它為水晶玻璃的水晶玻璃。

如果說前述的主教是巴卡拉的生父，那麼養育它的就是皮耶·安東尼·科達爾·迪馬雷了。

迪馬雷從拉貝爾時代算起，是為巴卡拉的第五代經營者。他在一八二三年就職時，就在眾位工匠面前宣布他的經營哲學：「維持完整性比什麼都重要」。至今那些無名的工匠們，仍然把這條如水晶般纖細而剛健的理念，繼續維護下來。

不過很可惜的，水晶玻璃的發祥地並不是在巴卡拉，而是英國的一家小玻璃工廠。在巴卡拉設廠的百餘年前，亦即一六七四年。有一天，玻璃工人在坩堝前突然發出驚嘆聲：「簡直就是水晶啊！」

據說這近乎奇蹟的水晶玻璃，其誕生是為了縮短玻璃溶解的時間所造成的。當時這裡的廠長喬治·雷維克拉佛在偶然中混入了氧化鉛，因為這個契機，使喬治開始熱心研究，他把矽石當作主要原料，試圖以鹼性碳酸鈉、石灰、硼砂等為媒介物，直到製造出現今的水晶玻璃。

巴卡拉過去曾是一個貧窮的小村落

巴卡拉 Baccarat

登峰造極的

四十四名MOF

那是一個灼熱的世界。

工匠正在製作1910年發表的〈麥第奇式花瓶〉系列的復刻品。

微微超過四十度的熱氣充滿整個工廠。燃燒的圓球（水晶種子）從一千五百度的窯中被取出，好像揮動畫筆般描繪著曲線。這邊的窯、隔壁的窯，以及另一邊的窯中，燃燒的紅球夢幻似地在工廠內浮遊。

我把相機對準一位工匠。

這位工匠正在製造的，是曾於一八七八年巴黎萬國博覽會中所展出的〈摺綴〉（Drapé）系列。它是〈清晰〉（Decanter）系列的複刻版，該系列曾在博覽會獲得最高獎，是巴拉卡風靡一世，相當有紀念價值的作品。

這件作品的成品，筆者曾在巴黎的巴拉卡專賣店

仔細觀賞，高尚典雅的摺綴切割法表現出巴卡拉的高超水準。蓋子部分的多角面切割法、並排成帶狀的星形切割法等，只有技術純熟精練的巴卡拉才辦得到。

圓形玻璃的紅球附著在一點五公尺長的吹竿尖端，和工匠的臉頰同時猛然鼓起。接下來，工匠快速地將吹竿放在吹風台上，利用離心力

用旋轉砥石精巧地製作產品。

旋轉吹竿，讓玻璃成型。

經過二、三分鐘後，水晶玻璃好像知道自己的美麗，展現出清澈光潔的造型。所謂「吹竿十年、切割六年」就是這樣的世界。

「我本來就喜歡觸摸水晶玻璃。窯裡溶解的、凝固的、工作台上逐漸冷卻的以及切割成型的水晶玻璃，我全部都喜歡。」

他如此說著，又往窯邊走去。

雖說巴卡拉是由無名的工匠們所支撐，不過在這間工廠裡，其實有四十四人擁有「MOF名匠」的稱號。所謂MOF，就是「Meilleurs Ouvriers de France」的簡稱，意為法國最優秀的工匠，這是工匠們的榮譽勳章。

MOF的授予資格是以現今十六部門二百十七種職業為對象，每三年舉辦一次，經過數次嚴格的技術審查，再以法國文化部為中心，由相關單位決定出得獎人。審查時不講工作年資或年齡，完全以實力為考量。這些三手藝登峰造極的工藝家們，似乎使巴卡拉更具魅力。

1 用複寫紙製作花紋。
2 運用酸腐蝕法製作水晶器皿，須選擇使用耐酸的複寫紙。
3 使用燃燒機進行細緻精密的修飾工作。

43

大膽、華麗、莊嚴
技法閃亮多彩的「巴卡拉」

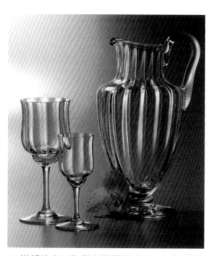

19世紀後半，為印度芭蘿妲（Baroda）王妃所製造，適合女性的波浪型系列（卡布里）。高腳杯／葡萄酒杯／有把手水瓶。

〈香檳王〉（Dom Pérignon）
1964年，巴卡拉於創窯二百週年展示會上所發表，簡單、美麗的香檳杯。

1999年發表的〈節分〉（Equinoxe）系列，相當具有都會感與現代感。原子水杯。

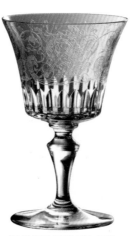

用纖細蝕刻製成的高腳杯，〈帕瑪〉（parme）系列。葡萄酒杯。

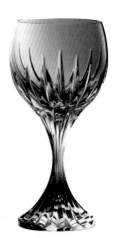

世界最暢銷的〈馬賽納〉（Masséna），是取自被拿破崙稱為「勝利女神之子」的陸軍元帥之名。

44

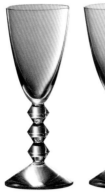
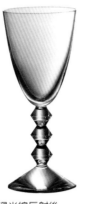
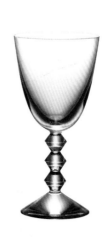
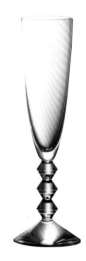

〈織女星〉（Véga）的裝飾是事先計算過光線反射後所製作而成，發散出來的光芒非常獨特。香檳杯／高腳杯／高腳杯／高腳杯／水杯。

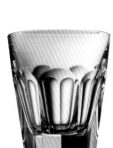
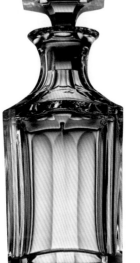
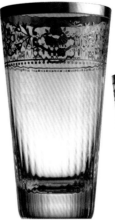
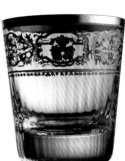

〈哈寇〉（Harcourt）的深平板切割法，兼具重量感與光滑度。自1825年發表以來，成為代表巴卡拉的造型之一。附塞蓋的玻璃瓶／大威士忌酒杯。

精緻的花紋讓作品更顯得華美莊嚴。威士忌酒杯／水杯。

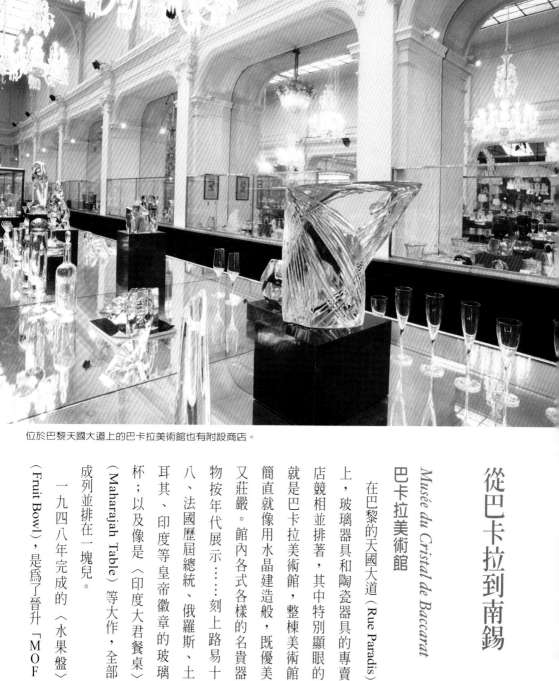

位於巴黎天國大道上的巴卡拉美術館也有附設商店。

從巴卡拉到南錫

巴卡拉美術館

Musée du Cristal de Baccarat

在巴黎的天國大道（Rue Paradis）上，玻璃器具和陶瓷器具的專賣店競相並排著，其中特別顯眼的就是巴卡拉美術館，整棟美術館簡直就像用水晶建造般，既優美又莊嚴。館內各式各樣的名貴器物按年代展示……刻上路易十八、法國歷屆總統、俄羅斯、土耳其、印度等皇帝徽章的玻璃杯；以及像是〈印度大君餐桌〉（Maharajah Table）等大作，全部成列並排在一塊兒。

一九四八年完成的〈水果盤〉（Fruit Bowl），是為了晉升「MOF

名匠」，而做為課題製作完成的作品。盤子本身就像光源般閃耀著光芒，又像是鑲滿鑽石似地散發出令人炫目的幻影。製作時採用一種叫做破碎鑽石切割法（Diamond cut‧Brisée）的技法，以某種類似鑽石碎屑的物質為中心，讓這款華麗的器皿同時兼具清涼感和重量感。

〈麥第奇式花瓶〉（Vase Medici）

是一九一〇年的作品。其名取自文藝復興時代佛羅倫斯的麥第奇家，不論細緻的花紋或充滿男子氣慨、強而有力的切割法，都讓人連想到米開朗基羅的勻稱美，是一款厚重的作品。此外，為紀念一八二八年查理十世（Charles X）造訪巴卡拉村時而製造，名符其實的作品——

〈王者水晶〉（De la Royauté à la

République），則是一款深紅色的甜酒杯，據說其切割法精妙至極，連一厘米的誤差都不容許。

Grand Hotel de le Reine
雷納大飯店

從巴卡拉開車約三十公里，就可到達以世界戲劇節聞名的南錫

（Nancy）。

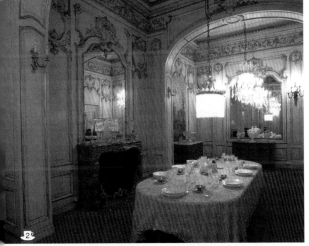

面對史坦尼斯洛廣場的雷納大飯店。

這個城市因為波蘭王史坦尼斯洛一世（Stanislaw I）流亡於此而變得更加美麗。在路易十五的支持下，波蘭王成了洛林公爵，而艾曼紐為他設計的史坦尼斯洛廣場，現在仍是本市的中心。面向廣場的雷納大飯店，乃十八世紀的宅邸改裝而成，是走訪南錫時值得投宿之處。

到巴卡拉買水晶

旅行的樂趣之一就是購物。有些人想買高價品、有些人只想作為個人回憶而選擇低價的紀念品……。那麼，在巴卡拉或南錫該買什麼才好呢？若是本書的讀者，最好把愛馬仕、路易威登擱一邊，還是選購巴卡拉的水晶吧。巴卡拉的直營店在巴卡拉村和巴黎都有（請參考附錄），但搬運時請務必小心。我曾經在巴黎購買過五只香檳杯，那時我當場就辦好了運送手續，並使用信用卡付費（在法國以VISA卡較為便利）。信用卡有所謂的「保障服務」，萬一貨物破損，可申請全額賠償，購買器皿

南錫是新藝術的發祥地。

時別忘記了。

巴卡拉的前會長說過一句有趣的話。他說：「香檳酒在水晶中跳舞。」這句話就好像所謂的「攀龍附鳳」，滾滾上升的金黃色香檳氣泡，意味著在人世財運亨通；而美麗豪華的水晶則象徵富裕的環境，就像是每天跳著舞快活過日子一

樣。而這句話也恰好形容了巴卡拉和香檳之王泰廷爵（Taitinger）的關係；換個角度說，有了巴卡拉水晶才會有今天的泰廷爵香檳，同時有了泰廷爵香檳也才會有今天的巴卡拉吧。

現在，巴卡拉已經和泰廷爵家族合併，這實在是一件可喜可賀的好

消息。

1. 享用美味的小羊排。
2. 戲院的吊燈是巴卡拉的產品。
3. 位於艾貝涅（Epernay）的泰廷爵賓館。

巴卡拉的水晶和香檳很投緣。

吉安

羅亞爾河周邊──貴族的打獵場

吉安位於距巴黎152公里處的羅亞爾河畔。
搭乘往布魯日方向的火車即可到達。

美豔貴婦和白馬騎士臉炙人口的羅曼史，一座座曾經舉辦過無數豪華饗宴的城堡……儘管繁華不再，但那些一身著紅色與靛青色狩獵服，每天優雅地進行狩獵活動的同好們，讓羅亞爾河畔至今仍舊充滿魅力。這座二、三百年來一如昨日的「法國庭園」，現在還是深深受到人們喜愛。

說到羅亞爾河，最令我印象深刻的就是梭繆（Saumur）的白葡萄酒，以及在翁傑（Angers）所看到的紡織品。翁傑建於十一世紀，過去即以擁有十七座圓塔的翁傑堡（Chateau d'Angers）聞名，其中最叫我懾服的莫過於堡內展示的壁毯。這塊壁毯，就是對中世的壁判以及新天地到來。這個「啟示」現在似乎還撼動著整個世界。

壁毯原本分為七個部分，每部分由紅色和藍色的背景交替排列，細分出十四個場景。壁毯中現存的六十八個場景，佔原來的三分之二，內容敘述聖約翰在巴特摩斯島（位於愛琴海）所看到的世界滅亡、審尺。

這張以聖約翰的啟示錄為主題的壁毯，所佔面積極為廣大，高度共計為五公尺，而寬度竟有一六八公

底稿是宮廷畫家約翰·德·布里休（Jean de Bruges）的畫作，由巴黎的織匠尼古拉·帕泰優（Nicholas Bataille）編織完成。

（Tapisserie de l'Apocalypse）。這幅超級大作的製作時間，被推定為一三七七～一三七九年之間。

50

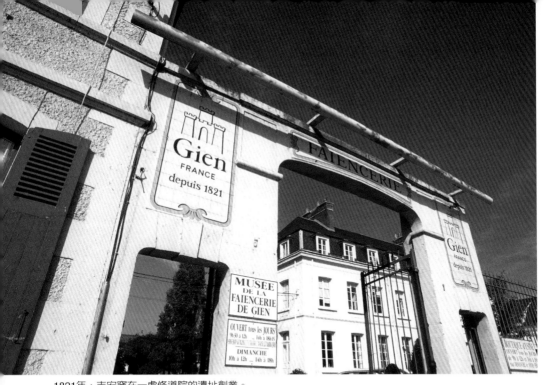

1821年，吉安窯在一處修道院的遺址創業。

勾勒壁毯的粗毛姿勢、獵人生氣勃勃的表情、細膩緯紗，表現出紡織地刻劃在每一張壁毯裡，而陶瓷品獨特的勁力，尤器、玻璃杯等也同樣繪上打獵的情其二十四位與紅藍景，令人印象深刻。

二色背景搭配調畢竟，這一帶曾是貴族們的打獵和、表情古雅的凜場，羅亞爾河流域之所以城堡多，然長者，更是栩栩就是為了作為狩獵行宮之用。

如生……聖約翰的二次大戰期間，吉安曾分別在一呐喊和喃喃細語，九四○及一九四四年，因轟炸而遭似乎盡在這壁毯到破壞，但很快便重建而復興。被中。稱為「吉安之祖」的查里曼大帝

在一八四八年興（Charlemagne，在位期間七六八～建的磚造城堡之八一四年），是法蘭克國王，同時中，有一座是吉安也是西羅馬帝國皇帝（由教皇利奧國際狩獵博物館，三世加冕，在位期間八○○～八一在此展示著各種以四年），他統一西歐各主要地區，狩獵為主題的壁而那份榮耀與光輝，即使在現今吉毯。安的街角，仍舊依稀可見。

嘴巴緊閉的獵犬

吉安 Gien

十九世紀末，在巴黎萬國博覽會大放異彩的

「吉安・藍」

「想到名廚把他做的料理放在這個盤子上，我就覺得很光榮呢！」女彩繪師在這間充滿羅亞爾河炫目陽光的工作室中，爽朗地笑道。她將佇立在紅葉森林中的動物，用老練的筆法一一繪出，這項持續了三十餘年的技術，今日展現在我面前。此〈Rambouillet〉系列取名自貴族的打獵據點宏布耶堡（Ram bouillet，現爲總統官邸之一，一九七五年第一屆八大工業國高峰會就是在此地召開），是吉安的長銷品。

吉安窯創設於一八二一年，由湯瑪斯・赫拉將革命後解散的修道院

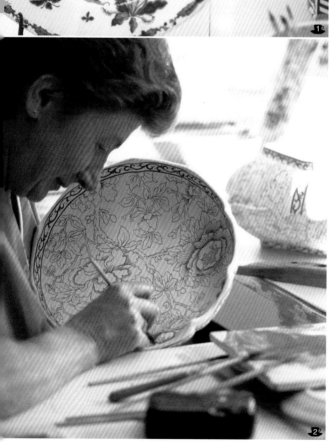

1 吉安也試圖複製穆斯提耶和盧昂的作品。
2 一筆一筆仔細地描繪花紋。耐心和直覺也是彩繪師的一種技能。

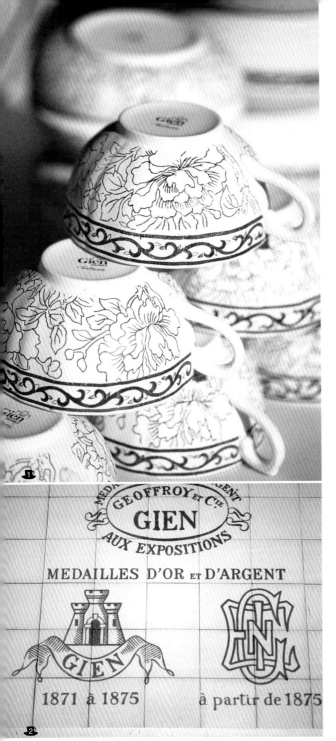

1 藉由複寫技術描繪花樣。
2 大廳的瓷磚上刻畫著窯廠的歷史。

遺址改建而成。當時進口自英國的

奶油瓷（Cream Ware）（英國Wedgwood 窯廠獻給王妃而聞名於世的奶油色陶器）和骨灰瓷（Bone China，把粘土和動物骨灰混合燒製的陶器），在法國很受歡迎。母親為英國人的湯瑪斯·赫拉·利用同樣風行英國的複寫技術，為吉安同樣的花紋大量且完全一樣地繪出，對喜歡在餐具繪上家族徽章的貴族們來說，是最合適不過的裝飾技術了。

有位藝文界人士回顧吉安的歷史，說道：「雖然吉安從一八三四年開始，在器皿背面刻上『不透明打下穩定的名聲。複寫技術可以將瓷器』的記號，但其瓷器和塞佛爾同樣的花紋大量且完全一樣地繪或利摩日的感覺卻截然不同。吉安擁有一種瓷器所沒有，只有在陶器上才能感受到的獨特柔軟感和溫潤感。」這種「柔軟感和溫潤感」，終於在十九世紀後半，由吉安窯聘請的阿德里昂·帝博創造出屬於吉安的嶄新色彩——「吉安·藍」

53

1. 陶器擁有瓷器所沒有的柔軟感。
2. 巴黎地鐵自1906年開始使用吉安的瓷磚。
3. 釉色樣本也成了作品之一。
4. 活潑輕快的配色是吉安最擅長的。

（Gien blue）。

帝博從義大利馬由利卡陶瓷的棕色顏料之中，開發出獨特的藍色顏料。這種「吉安‧藍」在艾菲爾鐵塔落成的那一年——一八八九年的巴黎萬國博覽會上，像日本的「柿右衛門紅」一般，成為世界公認的「藍」。此外，吉安窯還是考爾貝（Colbert）委員會（以生活藝術為概念的老店組織）的成員，其成員還有如艾馬仕、香奈爾、路易威登、嬌蘭、浪凡（Lanvin）、尼娜麗奇（Nina Ricci）等等。

54

透過畫家筆下的森林和花卉

激發人們料理熱忱的「吉安」

〈文藝復興〉（Renaissance）華麗的
文藝復興樣式。這藍色就是「吉安·
藍」。盧昂花邊盤。

以狩獵行宮為名的〈宏布耶堡〉（Rambouillet）
系列。30.7公分盤。

〈宏布耶堡〉（Rambouillet）曾展示於1974年法國
高峰會的晚宴上。野豬圓型深盤。

〈豐收〉（Cueillette）如圖畫般濃豔的彩繪。以豐收的大地和農作物為主題。30公分盤。

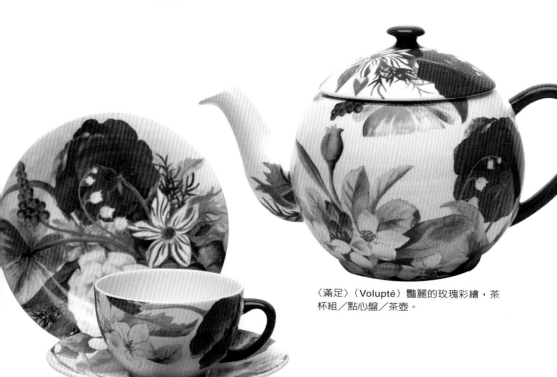

〈滿足〉（Volupté）豔麗的玫瑰彩繪，茶杯組／點心盤／茶壺。

代表吉安的系列作〈青鳥〉（Oiseaux Blue）筆勁輕妙，以七世紀沉船上發現的餐具花紋為主題。長方形盤／（左圖）圓型平盤（草莓圖樣）。

杯底印記。表示這款瓷器可用洗碗機清洗。

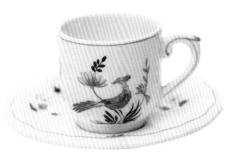

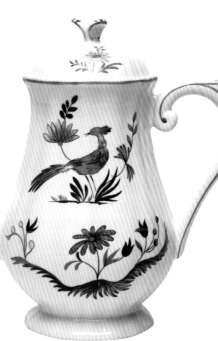

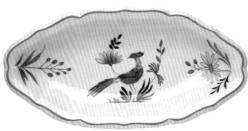

〈天堂鳥〉（Oiseaux de Paradis）咖啡壺／咖啡杯組／西式泡菜碟。

在羅亞爾河流域的朝陽中
享受最幸福的時光

Auberge Des Templiers
聖殿騎士客棧

坐在聖殿騎士客棧的餐廳，感受
晨風如絹絲般輕輕拂過。

打獵季節還是野味（Gibier）料理最好。

「Auberge Des Templiers」是著名的米其林二星級餐廳。

膩。

多麼優美而舒爽的時光啊！

酥脆的牛角麵包外皮散發出濃濃
奶油香，一入口皮就散落了。裡面
的麵包質地輕軟蓬鬆，口感非常細
了。

好喝極了。

接著，一口氣喝完剛搾好的新鮮
柳橙汁。這柳橙汁也是極品，連纖
維都事先細心地以濾網濾過，真的

常聽人說早餐沒有不好吃的，邊
曬著羅亞爾河的陽光邊吃早餐，大
概任何人都會變成「早餐評論家」
了。

「早餐評論家」同時也是散步行

在微風中享用早餐。

家。因為早餐要吃得美味，還是需
要以某種程度的空腹為大前提，像
我在吃早餐之前，總會想要先散個
步，四處走走。

鄉下的客棧和都市的飯店不一
樣，其佔地之廣絕對令人驚訝。這
家客棧從巴黎開車前來約九十分

鐘，而佔地竟有六公頃之大。
早上七點，我臉也未洗，就走向
了庭園。

庭院中有隱藏在老橡樹背後的茅
草屋、美麗的花花草草，還有披著
朝露閃閃發亮的琥珀色蕈類、在小
樹枝上玩耍的野禽。

有時還會看到相互倚靠著身子，
身旁還有拉布拉多犬相伴的年老夫
婦，悠閒地在庭院中散步。

這些景象或許看似平凡，甚至很
無聊，但對「散步的行家」來說，
在這兒思考、感覺是很重要的。

至於我在庭院漫步時想些什麼
呢？喔，可不是什麼大事，我想到
去年初次來此時，在這庭院所吃到
的煎蛋捲。半熟雞蛋從切口流出，
黏糊糊的滋味可口極了，真是一種
極致的美味啊！

聖殿騎士客棧的菜肉蛋捲處，它所製造的瓷器真是美極了。

（Omeletee）實在是太好吃了，以這兒的餐廳也都是使用吉安窯的餐具。既然來到了羅亞爾河流域，就至於忘了介紹大美人迪貝‧歐娜夫該去吉安看看。我馬上打電話給當人。迪貝夫人婚前是迪奧的模特小時，肚子也剛好餓了。兒，不但貌美、穿著優雅，還有一「嗯，我也想在房間……」雙筆直漂亮的長腿。而我和吉安搭當然，這回也沒有忘記點洋菇料上關係其實就是她促成的。理和加了很多乳酪的煎蛋捲。

「吉安就在離貝薩爾村十五公里知道原來吉安窯所在的城鎮，就在

她問也不問我就跑去辦公室了。我雖然久仰吉安窯的大名，卻不一廠長的朋友。」

距離旅館僅僅一百五十公里之處。我和正要把早餐送往客房的服務生擦身而過。從房間出來大約有一

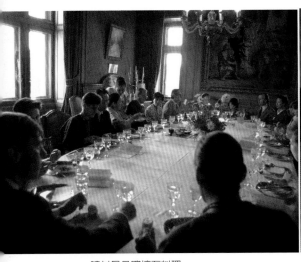

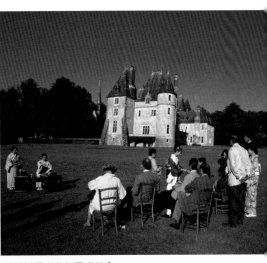

請村民品嚐懷石料理。　　　　　　　　邀請村民來參加日式茶會。

貝雷利城堡

羅亞爾河流域一帶素有「法國庭園」之稱，為中世紀法國宮廷歷史增添光彩的各座著名城堡，就散布在這一帶。

但是，光是「參觀城堡」的觀光旅遊，總是讓人意猶未盡。住一住貴族們現在仍然居住、生活的城堡，也是旅行的一大樂趣。

貝雷利城堡面湖而立，整座城堡的雄姿完全映照在湖面上。這座城堡據說是查理七世（Charles VII）因為百年戰爭勝利，贈送給蘇格蘭的斯圖亞特（Stuart）公卿的獎賞，而城堡的城主馬爾基．德．維庫的祖先之手。主人熱情地迎接我，帶領我至客廳。那兒和我們在電影上所見的歐洲城堡一模一樣，十足貴族的風格。

主人的興趣和溫情，似乎從客廳的每件日常用品中傳達出來。坐鎮於帝王式桌上的棋盤，一看就知道是象牙做的。騎士和兵卒均由精工細雕而成，它們所產生的陰影，就像在史提夫麥昆主演的電影中所見一般，實在美極了。

鱒魚薄餅被盛放於刻有葡萄花紋的銀盤上，由主人親自將薄餅分給每個客人。閒談約一小時後，我們就到由農家（這裡原是僕人的宿舍）改建的餐廳去。

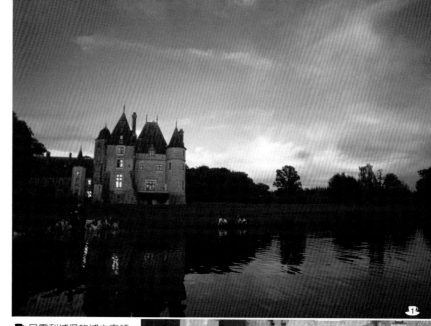

這是一間茅草屋頂、白灰色外牆、粗橫樑的木造建築物，與剛才的豪華貴族式風格完全不同，在這裡我們接受了樸素的法國田園式招

待，心裡感覺輕鬆多了。香檳的氣泡啵啵作響，像是在祝賀明天即將啟程的旅行。

1 貝雷利城堡的城主率領
　著獵犬……。
2 擅長獵狐的獵犬們。
3 查理七世所授與的貝雷
　利城堡。

Musée de la Faïencerie

吉安美術館

吉安之所以選擇在羅亞爾河流域設廠，乃因此地擁有製造陶器所需要的一切條件，如優質粘土、砂質地層、燒窯所需的木材，以及方便運送原料和產品的河川等等。

吉安美術館位於吉安總公司旁，

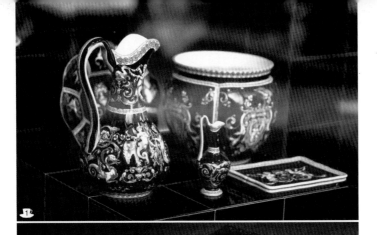

是由儲藏黏土的舊倉庫改建的。館中展示著名為一九〇〇年巴黎萬國博覽會而製造，約四百件左右的巨型作品，參觀者只要一進門，便會震攝於這些作品的品質和分量。尤其

以「吉安‧藍」上彩的天使之壺，將吉安窯全體作品所展現出的濃厚密度與質感表露無疑。另外在吉安美術館中，還有從舊作品、複製品

品，便可以了解那些繼承一百七十年的歷史與傳統、由義大利傳來的中世紀陶器，以及盧昂、馬賽的彩釉陶器，是如何影響吉安的風格，使其更臻洗鍊。

到現代作品的展示室。透過這些作

1⃣ 吉安窯文藝復興樣式的作品。

2⃣ 在吉安窯的附屬美術館，可一窺過去的貴族餐桌。

盧昂

木牆房屋櫛比鱗次
陶器充滿泥土芬芳

從巴黎搭特快車約一小時，在 Rive Droite 站下車便可到達。

到達巴黎的玄關──戴高樂機場（Aeroport Charles de Gaulle），在機場租好車子後，我便開上高速公路，朝北行駛。

大約開了一個小時，右手邊成一大圓弧的塞納河漸漸逼近。不久，遠處以哥德式建築聞名的聖母院（Notre-Dame）尖塔逐漸映入眼簾。這座教堂曾帶給印象派畫家莫內深遠影響，並激發他創作出一系列作品。盧昂（Rouen）曾是諾曼第公國的首府，也是聖女貞德被處以火刑之地。這裡是離塞納河口一百二十五公里的內陸地，因貨物運輸量高而成為法國第五大港都，自古以來就扮演著巴黎外港的角色。美麗的市區街道沿塞納河延伸約二十公里，而舊城區（Le Vieux Lyon）則有成排戰後重建的木牆房屋，是散步的最佳去處。

一邊追憶如十世紀的維京王羅羅（Rollo）、威廉征服王（William the Conqueror），以及聖女貞德等與盧昂關係密切的歷史人物，一邊吃著法國傳統的鹹味蕎麥可麗餅，是在此散步的一大樂趣。盧昂的另一條散步專用道大鐘塔路（Rue Du Gros -Horloge），還有法院（Palais de Justice）、聖母院、聖馬克盧教堂（Eglise St-Maclou）、聖馬克盧修道院（Aitre St-Maclou）等，都是值得遊覽的據點。不過我卻走進了位於歐克維克（Hocq Veville）宅邸內的陶瓷博物館（Musée de la Céramique）。

諾曼第地區過去曾是諾曼人的維京王定居之處，當地出產一種有趣

哥德式建築樣式的聖母院是盧昂的象徵。

的陶器。從卡布爾（Cabourg）這座位於康城（Caen）東北方約二十五公里處的沿海城市開始，範圍延伸至亞倫遜（Aleuçon）、白楊城（Bayeux）、康城、夏布爾（Cherbourg）、水城（Deauville）、第耶普（Dieppe）等地，這些諾曼第一地區的房屋頂端，大多使用獨特的屋頂瓦。有些民宅還在屋頂上飾以陶製的貓、狗等動物，造形具有獨特的躍動感，從遠處望去，好像真的動物一般。

而「諾曼第陶器工房」的屋頂更是饒富趣味。魚鱗狀的屋頂瓦上，飾以一種唯有諾曼第才有，稱之為「屋頂之穗」的景泰藍屋頂裝飾，牆上還黏貼著好似正在遊玩的金剛鸚鵡、西洋松鼠、雞、蜥蜴等，把館內裝飾得活像一個動物園。

諾曼第陶器工房始於一八四二年，是莫里斯‧孔德向英國陶藝家購買而來的。孔德原本專門在這間小工房燒製屋頂瓦和生活用品，卻因為對十六世紀諾曼第屋頂的裝飾產生興趣，而開始生產屋頂瓦。其產品在他的兒子沙勒繼承時，受到瘋狂的喜愛。沙勒站在時代先端，搶先一步做出「藝術與產業一致」的果斷抉擇，為產品帶來爆炸性的人氣。這種十六世紀的設計廣及諾曼第一帶，當地居民也樂於配合建造著「屋頂之穗」的房子。後來在一九○三年時，阿米埃繼承孔德父子的傳統，成為該窯的新經營者。他把景泰藍的技術用在以往的陶器上，並製作置於庭園，作為裝飾用的蛙、象、鱷魚等，把產品的範疇擴大。一九三二年，該窯再聘請經營高手莫里斯‧杜邦擔任經理，而獲得目前繁盛的光景。

工房中，半傾斜的窗邊擺滿陶器，房間裡有位男性借著光禿的燈泡，默默轉動著轆轤。看他為了將傳統寄予未來，拚了命埋首於工作的執著態度，著實令人感動。

來到「生活即爲情趣」的城市

盧昂陶瓷博物館

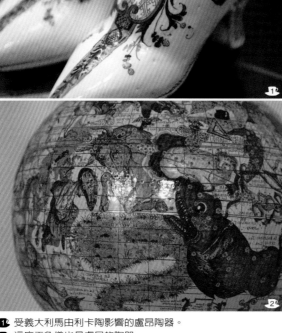

❶ 受義大利馬由利卡陶影響的盧昂陶器。
❷ 這座天象儀也是盧昂的陶器。

穿過聖女貞德被處決的舊市集廣場（Place du Vïeux-Marché），朝著盧昂陶瓷博物館的方向前進。有「諾曼第王冠」美譽，備受眾人喜愛的聖母院尖塔，在城中任何角落都看得到，當然在這裡也不例外。到達陶瓷博物館的正門。穿過大

盧昂陶瓷博物館的方向前進。有「諾曼第王冠」美譽，備受眾人喜愛的聖母院尖塔，在城中任何角落都看得到，當然在這裡也不例外。到達陶瓷博物館的正門。穿過大鐵門進入館內，館內有點寒冷，但讓人感覺很舒適。裝飾瓷磚靜靜地接受戶外陽光的映照，每一塊都叫筆者看得目瞪口呆。

畫著花草、人物、家徽以及幾何圖形的瓷磚，歡喜地迎接客人到來。要欣賞足足有六千件以上的收藏品，是需要體力與耐心的。我自然地加快腳步，然而白底以單色藍彩（camaieu bleue）上色的藥壺卻突然映入眼簾。

據說，這是馬賽‧阿巴克札（Maceo Abakert）在一五四五年所製作的作品。

這個藥壺幾乎完全爲義大利華恩札（Faenza）的風格，是研究製陶技術傳播的極佳素材。不過，它的保存狀態並不完善，蓋子部分有缺口，釉藥的褪色也令人憂心。

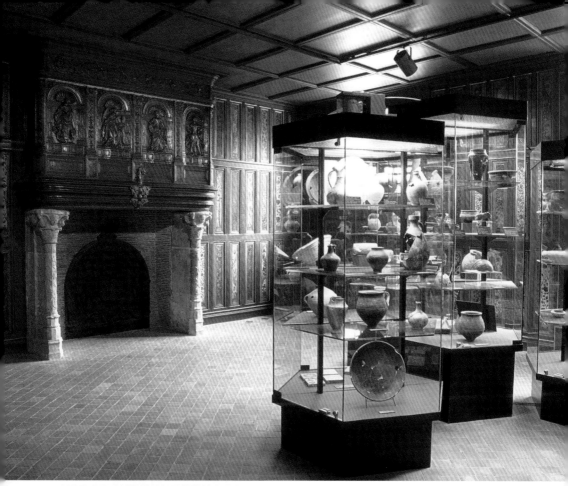

靜悄悄的陶瓷博物館位於歐格維特宅邸內。

然而，如果能借助一流修復師的技藝，便可輕易地使它復活……我不斷這樣想著，沉迷不已。

布狄蒙馬場

Haras de Bouttemont

位於康城附近的布狄蒙馬場，和

精緻的彩繪或許也受到義大利的影響。

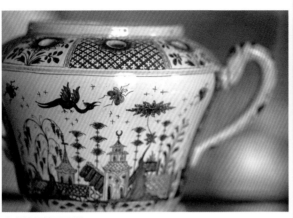

東洋情趣擴及歐洲。

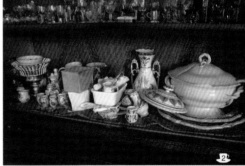

曾經一起前往巴黎上專門學校。

者，據說，為了學習技術，兩人還

負責。他們倆也是非常認真的研究

工，前者由歐蒙夫人、後者由主人

作。那就是陶瓷器修復和寶石加

們還有一種作為家業傳承下來的工

到什麼錢的。」歐蒙夫人說。

照顧七十頭牛和馬，所以說是賺不

從拿破崙時代開始就代代以飼養、

布狄蒙馬場的所有人歐蒙家族，

部分房間作為旅館的私人城堡。

前述的貝雷利城堡一樣，都是提供

先留給我們的，只要有足夠維護它

就成為了一種情趣。土地房子是祖

「住在鄉下悠然自在，生活本身

水準了？

花上兩年，那麼不就跟羅浮宮同等

再問歐蒙夫人：修復一件作品需

到什麼錢的。」歐蒙夫人說。

這些琳琅滿目的修復品。此外還要

兩年的時間才能修復完成。你看看

「別人委託的作品，我需要花上

訓練馬匹為業至今，有趣的是，他

1️⃣ 舊熨斗在不知不覺中……。
2️⃣ 等待修復的器皿。
3️⃣ 主人的工作是寶石加工，而夫人則是修
　復陶瓷器。

68

的錢就夠了。即使房間供客人居
住，也不是為了賺錢。這裡的餐飲
也都是自給自足的鄉下菜。讓客人
親近大自然、讓客人覺得很愉快，
就是我們最大的喜悅了。」

生活本身就是一種情趣，這多令
人羨慕啊！我還向他們提起曾在陶
瓷博物館遇見馬賽的藥壺。

「沉睡的東西就讓它繼續沉睡
吧。我們所修復的東西雖然和那藥

壺一樣老舊，但它們卻仍舊活在我
們的生活之中，所以才必須想辦法
讓它們復活。」

歐蒙家工作室的櫥架上，急待復
活的陶瓷器們就擠在那兒。

1. 「卡斯堤爾」（Le Castel）也是一座私人城堡。
2. 卡斯堤爾家的祖先曾是凡爾賽宮的財務長。
3. 在街道中發現一間陶器店。
4. 大壺一個要150法郎。

利摩日

白晰透明的薄瓷坯、
王朝風格的典雅金彩、
以及纖細優美的花卉圖樣……。
工匠們引以為傲的光輝精神，
至今仍在利摩日這座瓷都中呼吸著。

利摩日

散發優雅氣息的法國瓷都

從巴黎 Gare d'Austerlitz 火車站搭乘往巴塞隆納方向的特快車，約3小時可達。

在前往以陶瓷器出名的利摩日途中，我順道去了一趟克隆吉—拉—魯吉（Collonges-la-Rouge）。這是座沒有電線、電線桿、車子等所有都市一切的村落，人口也不到四百人。放眼望去，只看到紅砂岩建造的莊園和塔樓孤零零地矗立著。四周一點聲音也沒有，萬物俱寂。也許，這裡是里姆桑（Limousin）縣中，我順道去了一趟克隆吉—拉—魯吉最美麗的村落也說不定。

接著，我又順道前往前方的梅沙克（Meyssac），去拜訪一家販賣素陶的陶器店。走入店內，只見石牆上貼著許多有趣的木鞋造型和紅陶土製的日常生活用品，卻不見店員身影，看來老闆還真夠大方。

離開此地，我在幾乎沒有車子往來的十二世紀舊街道上繼續前進，經過利摩日的聖耶提那橋瓷上時，可顯現出各種不同的顏色。像鈾氯化物會變成黃色，而錳、銅、鈷則會分別變成綠色、粉紅色、藍色。而當地燒窯燃料也十分充足，因此在十二世紀到十四世紀時，景泰藍在此進入全盛期。

接下來要走訪的是瓷器之都利摩日。不過這裡在古時候，也曾經是一座景泰藍之都。

到達了波爾—雷—索爾葛（Bort-les-Orgues）。這座城鎮過去因獸皮加工而繁榮，並以高約尺餘的玄武岩柱群，成為著名的度假勝地。

這裡的遊客相當多，不愧是度假勝地，土產店有販賣雅典女神、十字架、燭台等景泰藍器物。

據說，里姆桑的土含有豐富的金屬氧化物，這些金屬氧化物繪於陶色。

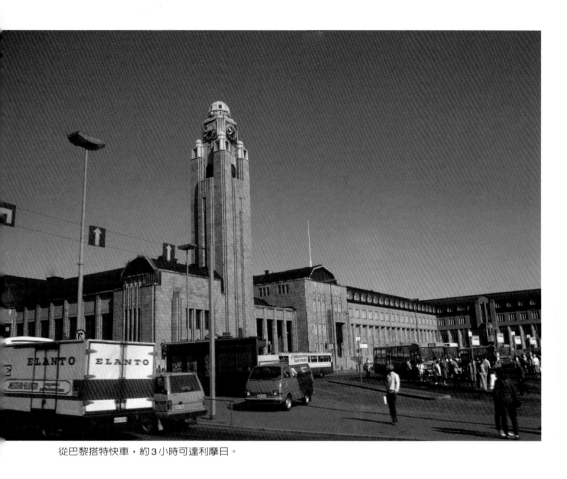

從巴黎搭特快車，約3小時可達利摩日。

（St.Eienne）時，城鎮已從淺藍色變成籠罩在深藍色的夜幕之中。這座雷諾瓦、實加在默默無聞時大概也曾走過的橋墩，現正靜悄悄地不見車聲人影，不過聽說到旅遊旺季時，橋上可就熱鬧了。

利摩日是位於法國中部的古鎮，人口約二十萬，從巴黎搭乘特快車約費時三小時。在羅馬人的經營下三世紀時繁榮昌盛的利摩日，在五世紀末卻遭西哥德王阿力克二世（Alaric II）的軍隊破壞，又在命運

寶物原料的高嶺土礦床，對國家來

垂涎的目標。因此發現這種可成為

燒製成功的白色瓷器，是各國王室

加富裕。這種比金銀還有價值、一

土）。這項發現，讓利摩日變得更

的純白高嶺土（作為瓷器原料的黏

（St. Yrieix-la Perche），發現了罕見

公里處的聖提里耶—拉—貝爾許

一七六五年，在利摩日南部三十

到來。

續來此定居之後，和平時代才重新

這座城鎮直到景泰藍復興，工匠陸

年戰爭等浩劫。

打的英法百

三七年開

逢一三

長圖爾哥（Turgot）便立刻設立了

下，遭

的捉弄

七○九年由德國邁森窯在歐洲首先

佛爾窯上游工廠的利摩日，僅被要

在路易十五的時代，作為皇家塞

統的琺瑯做最後加工。

開始興盛起來，共有三十家以上的

瓷器製造所。而瓷器彩繪則是以傳

窯廠從事製造出色的瓷器。

紀中葉拿破崙三世時期，獨立生產

求生產純白色毛坯，但到了十九世

說也是一件大事。當時的里姆桑縣

這就是利摩日瓷器的開始。

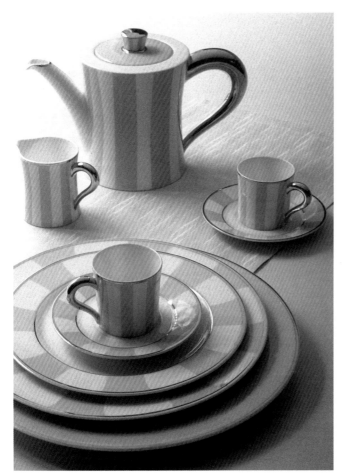

繼承美好的傳統

工匠中的「清流」

目前在利摩日所出產的陶瓷器

中，柏圖窯擁有高達四〇％占有率，其經營者是同為知名鋼琴家與網球高手的柏圖第五代會長——皮耶爾·柏圖（Pierre Bernardaud）。

這座將法國的優雅和傳統表現於器皿上的窯廠，在一八六三年創立

後不久，便晉身為皇室御用窯，從一九二五年在巴黎萬國博覽會中獲得金牌獎開始，又陸續拿下多項國際大獎。

從皇帝拿破崙式的豪華金彩到花卉圖樣，柏圖高達四百餘種的豐富

1 柏圖總工廠。這座窯廠創設於1863年。
2 柏圖窯以利摩日最大的陶瓷生產工廠自豪。
3 塑像師仔細地檢視確認。

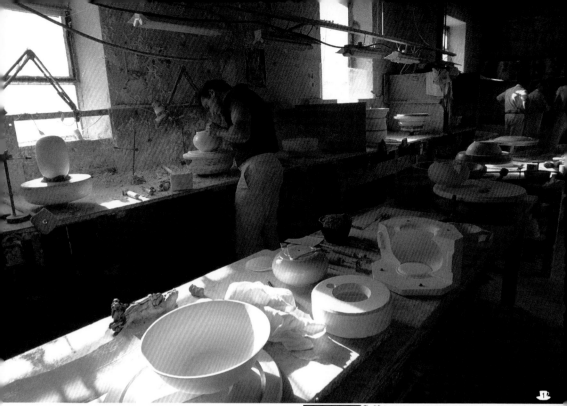

1 在千篇一律的工作中，也潛藏著創造性。
2 手腦並用的工匠。
3 老練的工匠們正在描繪可愛的小花。

設計，讓身經百戰的美食家們賞心悅目，並廣受「Hôtel de Paris」、「Plaza Athenee」、「Taillevent」、「Robuchon」等一流飯店或餐廳愛用。

柏圖的創業期，是在拿破崙三世的第二共和時期。一八五五年的巴黎萬國博覽會，在當時是賭上國家威信的大事業，而巴黎大改造便是這項事業的一部分。現今的巴黎街

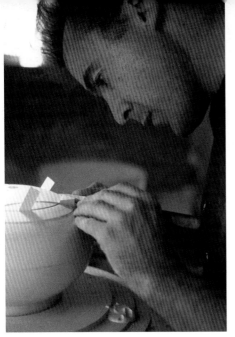

陶工說，任何事都比不上捏陶來得有趣。

道大部分是在拿破崙三世時，內務官奧斯曼（Haussmann）所建造的。

的復古路線，也就是所謂的「新古典主義」，這個一直持續到一八三〇年代的風格傾向，在法國被稱為「帝國樣式」（Empire Style），它並非單純的希臘風格，還融合了埃及的裝飾樣式。至於拿破崙三世未必喜歡，卻被稱為「拿破崙三世風格」的陶瓷器、雕刻、建築及繪畫，其樣式儘管沿襲自「路易・菲利普樣式」（Louis Philippe Style），但多

革命後，由拿破崙重建的「國立塞佛爾製陶館」，仍然繼續製造深受拿破崙喜愛，充滿金彩裝飾的精妙器皿。

另一方面，柏圖則選用了古希臘的裝飾花紋，以均整、調和、簡樸為基調，走出與洛可可美術反方向

少有模仿「帝國樣式」的地方。

「柏圖由於尤珍王妃的訂購而受到注目，那些期望作品能在萬國博覽會展出，並受到拿破崙三世賞賜的工匠們，都競相將優秀的作品呈現於世。所有把拿破崙

金彩的裝飾是柏圖的家傳技藝。

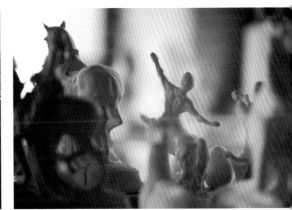

柏圖也製造瓷器小像。

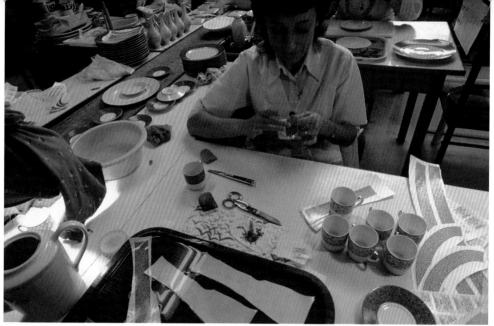

以這間工作室為出發，柏圖餐具將陸續被送到「Robuchon」等高級餐廳。

〈Chateaubriand〉等「拿破崙三世風格」系列產品，是柏圖商品中的重要代表作，但另一方面，柏圖也傾全力在新產品的開發上。據說，以負責市場和生產業務的社長公子菲德利克為首，在柏圖的生產部門，有二十幾位幹部每天日以繼夜，努力研究瓷器的新造型、新設計。

柏圖的產品連釉料也經過仔細研究。

接下來，另一位擔任營業主管的會長公子密歇爾，帶領我來到洋溢著午後陽光的繪圖工作室。

運筆老練的工匠，正以工筆畫般的筆觸在藍色瓷坯上描繪金彩。這位彩繪師所負責的〈凡登〉(Vendome)系列，也是一款能夠充分傳達出柏圖風格特色，「拿破崙三世風格」的典型瓷器。

「就算每天描繪同樣的花紋，我裝飾得漂漂亮亮的東西，全都是由工匠們一手製造出來的。」皮耶爾·柏圖會長自豪地說。

那個時代的御用工匠，在工作上擁有不輸皇帝支配力的專業氣迫，以及受到神明所庇祐的高超技巧。像是長銷達百年以上的〈火神〉(Vulcain)，以及著名的〈夏多布里昂〉

也不會覺得無聊。我們並非活在所
謂藝術的世界裡。利摩日的土、水
以及傳統⋯⋯嗯，我們與這些事物
一同生活著。」

不喜歡被拍照的彩繪師再次提起
畫筆。我站在這位彩繪師跟前，覺
得一陣神清氣爽，我想那是因為在
他的「自我風格」之中，有一種脫
俗的美感之故，這種美感結合了工
匠感性、良心和創造力的精隨，讓
人感到如沐春風。

縱使他們描繪出皇帝喜歡的華麗
裝飾，但在他們的畫筆之中，依舊
蘊含著無名工匠的清貧思想。

就連年輕時就讀巴黎音樂學院，
嚮往成為鋼琴家的第五代現任經營
者，也同樣活在利摩日的「陶土」
和「清流」裡；當然了，他更是這
些無名工匠們的最佳代言人。

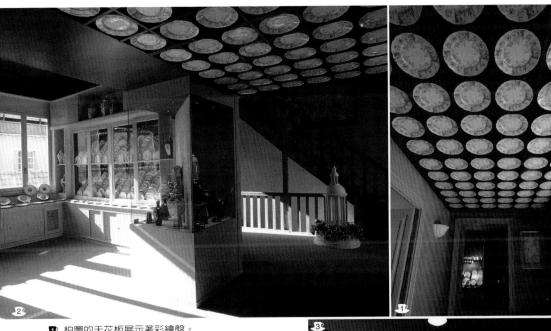

■1 柏圖的天花板展示著彩繪盤。
■2 總工廠也有附屬美術館。
■3 照片右邊的男性，就是密歇爾・柏圖先生。

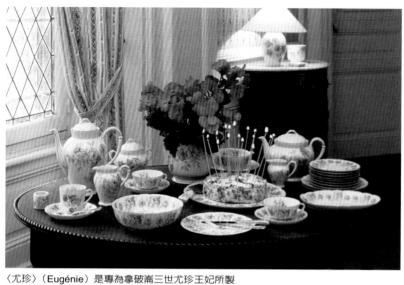

〈尤珍〉（Eugénie）是專為拿破崙三世尤珍王妃所製
造的系列，尤珍特別鍾愛玫瑰。

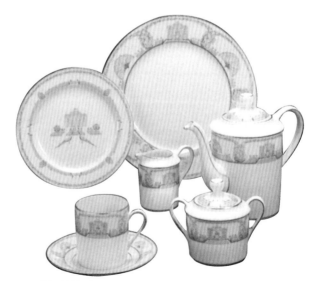

〈玫瑰園〉（Bagatelle）是阿爾特（Artois）伯爵為瑪
麗‧安東奈特王后所製造的，取自公園名。咖啡杯組／
圓盤（26公分）／咖啡壺／奶精瓶。

〈蓬巴杜〉（Pompadour）系列受到路易十五的寵姬蓬巴度夫人喜愛的珍品。咖啡杯組／咖啡壺。

〈康布爾〉（Come bleu）系列可享受各種組合變化。咖啡杯組。

〈波爾加〉（Boruga）王朝風格的高級系列，特徵為深藍色質地加上火焰般的金彩。茶杯組、咖啡杯組／奶精瓶／有蓋糖罐／茶壺／圓盤（26公分）、（19公分）。

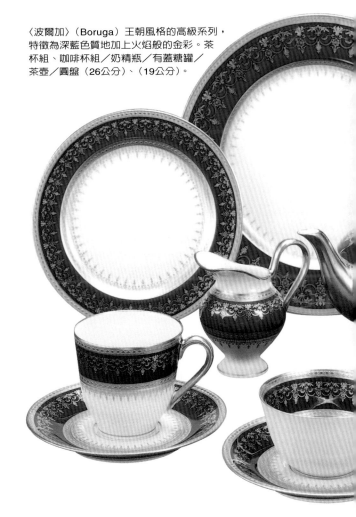

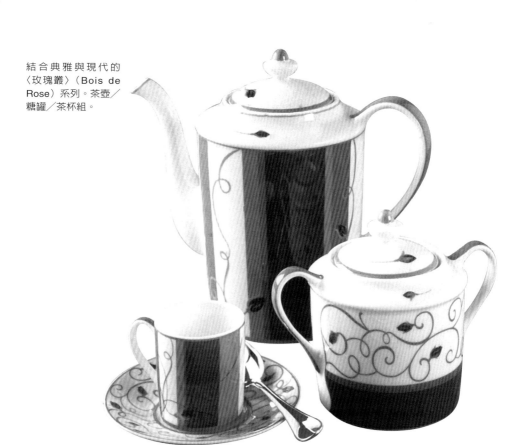

結合典雅與現代的
〈玫瑰叢〉（Bois de
Rose）系列。茶壺／
糖罐／茶杯組。

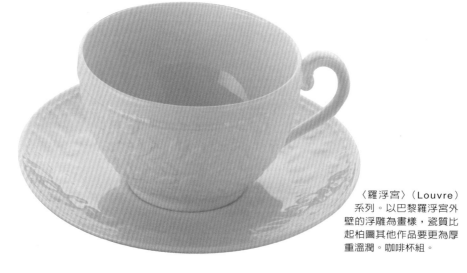

〈羅浮宮〉（Louvre）
系列。以巴黎羅浮宮外
壁的浮雕為畫樣，瓷質比
起柏圖其他作品要更為厚
重溫潤。咖啡杯組。

這是柏圖近年的新設計。用色大膽、構圖新穎的杯盤組，可兼做為茶杯及咖啡杯使用。〈伊塔克〉（Ithaque）系列；〈迴圈〉（Loop）系列；〈利巴里〉（Lipari）系列。

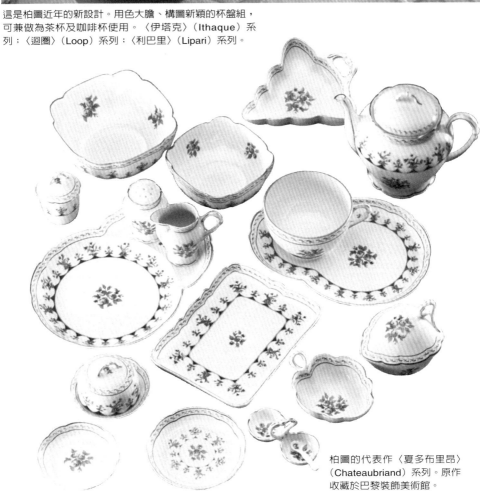

柏圖的代表作〈夏多布里昂〉（Chateaubriand）系列。原作收藏於巴黎裝飾美術館。

〈堅貞〉（constance）系列，
纖細的葉片花紋相當落落大
方。茶壺／奶精瓶／茶杯組。

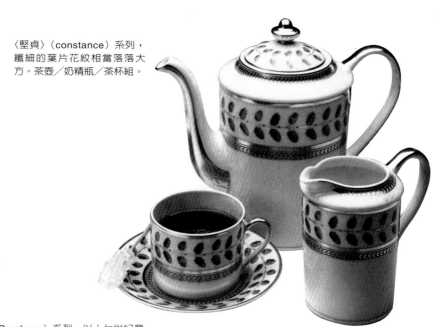

〈波各塞〉（Borghese）系列，以十七世紀翡
冷翠的傳統鑲嵌工藝為主題。咖啡杯組／盤
子／茶壺／糖罐／奶精瓶。

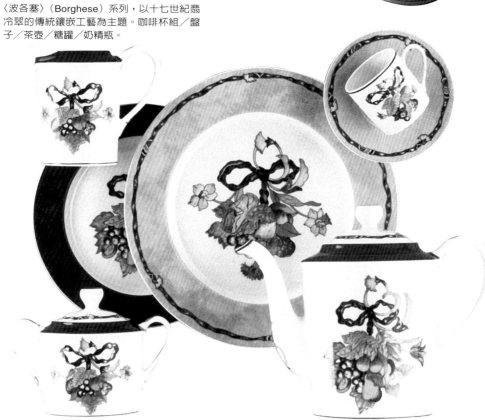

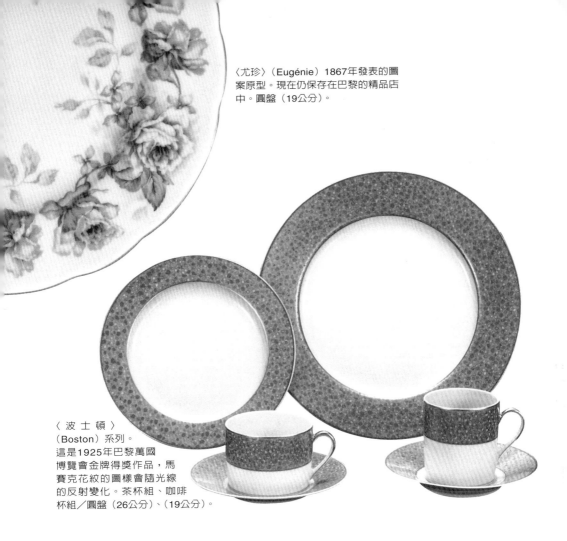

〈尤珍〉（Eugénie）1867年發表的圖案原型。現在仍保存在巴黎的精品店中。圓盤（19公分）。

〈波士頓〉（Boston）系列。這是1925年巴黎萬國博覽會金牌得獎作品，馬賽克花紋的圖樣會隨光線的反射變化。茶杯組、咖啡杯組／圓盤（26公分）、（19公分）。

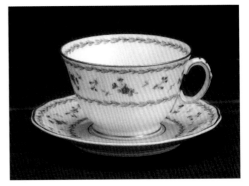

專為阿圖瓦伯爵設計，擁有細緻小花圖樣的茶杯和淺碟。左為〈阿圖瓦藍〉（Artois Blue），右為〈阿圖瓦粉紅〉（Artois Rose），也另有綠色的。

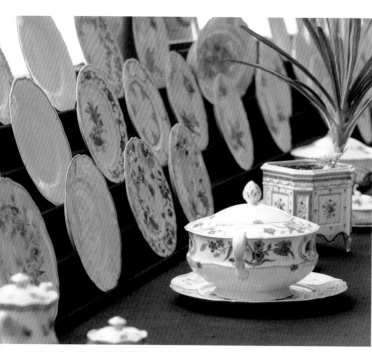

哈維蘭 Haviland

為利摩日帶來技術

和設計的革新

工作室的一角，好像正在午睡的磁器。

哈維蘭位於利摩日的大衛・哈維蘭廣場大道（Place David Haviland）上，窯場的木造建築雖稱不上雄偉恢弘，然而附屬美術館的設計之絢麗，卻令人目瞪口呆。

哈維蘭活用瓷器薄而白晰的質地特性，創造出有優雅曲線和藍色花樣、夢幻般的〈達慕斯〉（Dammouse）系列，該系列發表於一八八○年，而後被博物館翻版收藏。此外，惹人憐愛的紫羅蘭跳躍其中的〈尤珍皇后〉

由於良質高嶺土的發現、縣長的

（Impératrice Eugenie）系列，不但是拿破崙三世的妃子尤珍的愛用品，更是哈維蘭自十九世紀以來的長銷商品。

通常法國政府在接待國賓時，所使用的餐具皆是塞佛爾窯的製品，唯獨哈維蘭的〈尤珍皇后〉系列外，得以被展示於在愛麗舍宮。

哈維蘭窯的創設者大衛・哈維蘭，原是紐約的貿易商。一八三九年，有位客人帶著一只薄淨純白的茶杯前往大衛・哈維蘭家，委託大衛比照該茶杯做成整套茶具。雖然杯底沒有廠商刻印，但哈維蘭對這種前所未見的法國質地卻大為感動，便橫渡大西洋，到達了利摩日。一八四二年，哈維蘭就在此地設立了瓷器工廠。

86

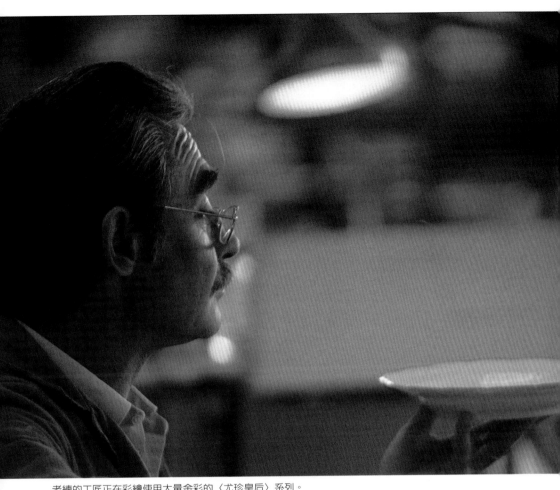

老練的工匠正在彩繪使用大量金彩的〈尤珍皇后〉系列。

奔走等等，當時已被視為是瓷器產地的利摩日，名聲逐漸水漲船高。而加速此一發展的，就是哈維蘭。

哈維蘭把過去在利摩日生產白毛坯、在巴黎加工彩繪的分工作業，改為在利摩日進行一貫作業。他採用鑄型模具、引進法國第一座煤炭窯以及透過銅版複寫等方式，帶給利摩日數也數不盡的嶄新技術。

創業開始僅十餘年，哈維蘭的產品就到達了法國出口瓷器的五〇％。美國是主要的出口對象，其作品還被榮選為林肯總統和海斯總統等官邸的收藏品。

哈維蘭的兒子泰奧多德這一代，得到高更（Gauguin）、拉立克（Lalique）、考克多（Jean Cocteau）等才華洋溢的藝術家協助，推出了全新風格的瓷器。而希歐德的長子

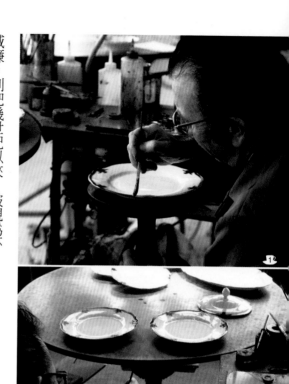

威廉，則把幾世紀以來，被視爲不傳之秘的中國青瓷釉色，成功地上色於法國瓷器。哈維蘭的後代持續繼承了創始者的開拓精神。

預測下一個時代的技術改革，再加上適當的行銷戰略，哈維蘭之名在法國陶瓷界中永不磨滅。

1 他說，閒暇時就只和家人相聚。
2 彩繪師經過四十年磨練的技術。
3 金色要特別慎重處理。
4 工匠們每天反覆進行同樣的工作，他們如烈火般的魄力和技巧在筆尖上顯現。

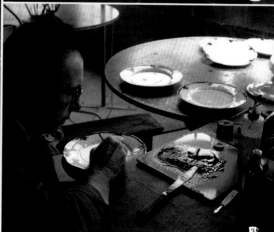

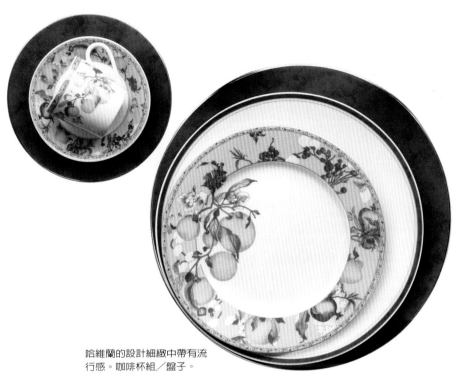

哈維蘭的設計細緻中帶有流行感。咖啡杯組／盤子。

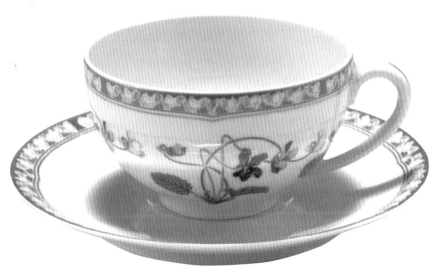

〈尤珍皇后〉（Impératrice Eugénie）拿破崙三世的王妃尤珍，向哈維蘭訂購的紫羅蘭花紋器皿，除了塞佛爾窯的產品之外，只有這套餐具能在愛麗舍宮的晚宴中亮相。茶杯組。

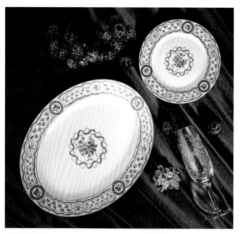

〈路維希安〉（Louveciennes）系列是哈維蘭
的代表圖案。橢圓形盤／湯盤（24公分）。

〈蓬巴杜—藍〉（Pompadour Bleu）具有厚重
而高格調的王朝風格。茶杯組／盤子。

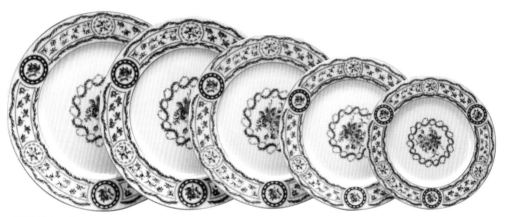

〈路維希安〉（Louveciennes）。盤子
（18公分）、（19公分）、（22公分）、
（25公分）、（26公分）。

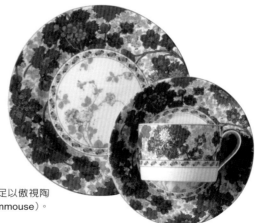

自1880年完成以來，哈維蘭足以傲視陶
瓷界的代表作〈達姆斯〉（Dammouse）。
茶杯組／盤子（19公分）。

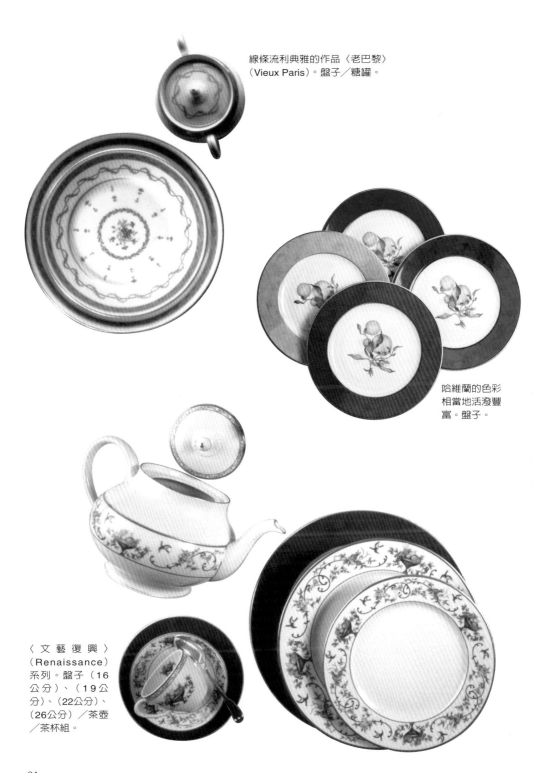

線條流利典雅的作品〈老巴黎〉
（Vieux Paris）。盤子／糖罐。

哈維蘭的色彩
相當地活潑豐
富。盤子。

〈文藝復興〉
（Renaissance）
系列。盤子（16
公分）、（19公
分）、（22公分）、
（26公分）／茶壺
／茶杯組。

雷諾 *Raynaud*

時間彷彿停留了

整整一世紀

在利摩日的街道上，有座歷經相當年代的磚造窯。這個作為舊窯遺址的證明、給予路人強烈傳統瓷都印象的古窯，從外觀上可看到一個「R」字，這就是代表利摩日的名

已經鏽蝕，不堪使用的古窯遺跡。

窯之一，雷諾窯廠的標記。

雷諾創業於一八四九年，其風格與拿破崙三世的身分相稱，集王朝風格的典雅和華麗於一身。

儘管與許多位於利摩日的窯廠採用大量生產的方式，但雷諾從創業至今，卻仍舊堅持以訂購的方式生產。

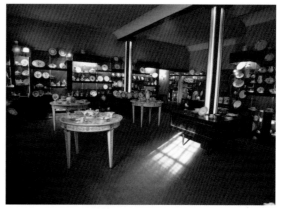

連刀叉都是由瓷器製成。

「一度生產的圖案將永遠不斷地製造下去」是雷諾的信條。此外在雷諾，製造模具的師傅竟然只有一個人。為了把設計師所描繪的二次元圖案製成實物的模型，雷諾要求製模者等同設計師，不僅對設計要有深刻了解，還必須擁有藝術感。因此製模的工作，只委以一位師傅之手。

遠離日本的我，在此地與具有日本風味的東西相會，還真是難為情。尤其看到外國人的眼中所見的「日本」，那更是難為情。雷諾有所謂的「九谷」、「葛飾北齋」（譯註：日本江戶浮世繪師，1760～1849）系列產品。此外，也使用

有些類似景德鎮「豆彩」般的顏色。雖說這是法國人對所謂「異國情趣」的極致表現，但雷諾已超越模仿，而使作品充滿雷諾獨自的魅力。

眾所皆知，像「慕景磨坊客棧」（Moulin de Mougins）等三星級飯店，也是雷諾的忠實顧客。不過，

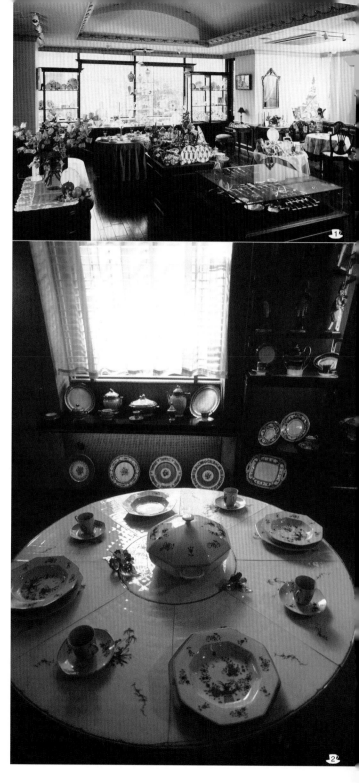

假設你像貴夫人那樣在飯店的餐桌前坐下，在高雅絕妙的和諧樂聲中，把料理吃得精光，突然一時興起瞧瞧瓷器——咦，這是哪裡製造的？——可是仔細反覆看了又看，你還是不見廠商刻印。這時候該怎麼辦才好呢？

一位在德國代理名窯產品外銷的青年，曾如此教我：「把盤緣拿起約三公分，然後放進刀子。廠商刻印就會映入擦得光亮的銀製刀具上，而能夠看出的，就算看上是一位『行家』了。」然而困難的地方

就在於，再怎麼擦亮刀子，它終究不是鏡子。雖說若對廠商刻印沒有全盤了解，就算看出刻印也還是一無所知，但是……

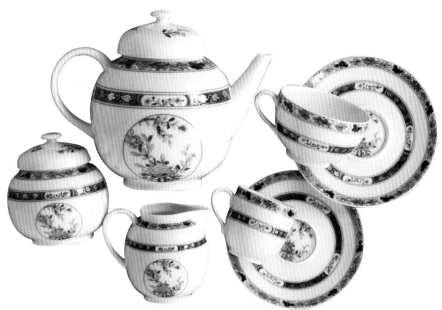

有著濃濃中國風的〈Koutani〉系列，其創意來自中國的景德鎮瓷器。茶杯組／咖啡杯組／茶壺／奶精瓶／糖罐。

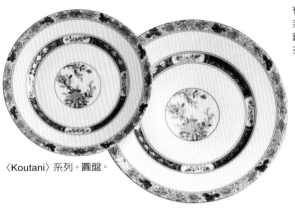

〈Koutani〉系列。圓盤。

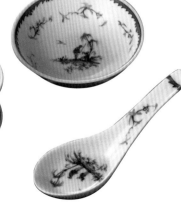

〈Si Kiang〉系列的水墨畫風和纖細彩繪，讓人感受到工匠的筆勁。這種設計誕生於18世紀的馬賽港。中國式茶杯／碗／湯匙。

95

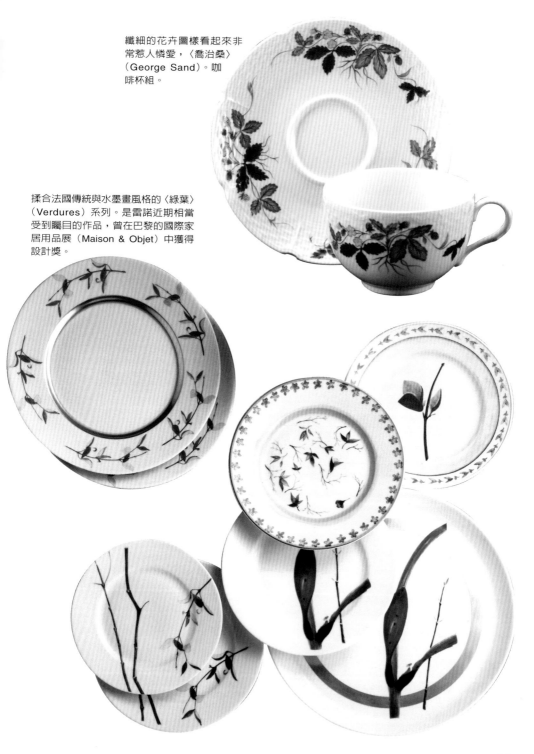

纖細的花卉圖樣看起來非常惹人憐愛，〈喬治桑〉（George Sand）。咖啡杯組。

揉合法國傳統與水墨畫風格的〈綠葉〉（Verdures）系列。是雷諾近期相當受到矚目的作品，曾在巴黎的國際家居用品展（Maison & Objet）中獲得設計獎。

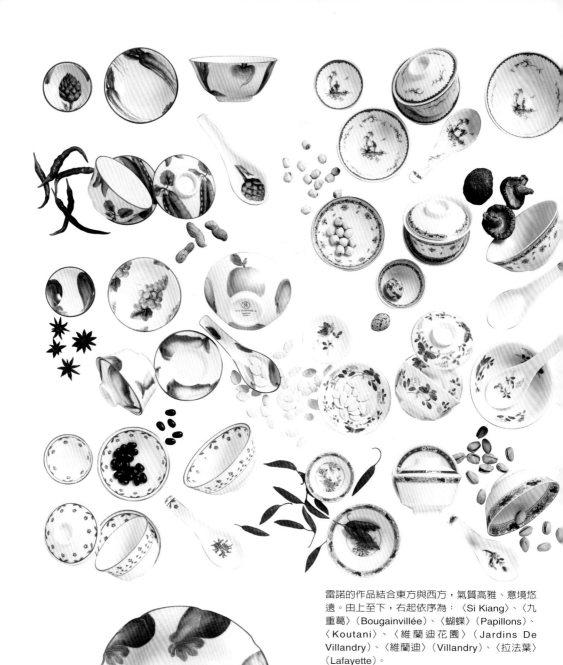

雷諾的作品結合東方與西方，氣質高雅、意境悠遠。由上至下，右起依序為：〈Si Kiang〉、〈九重葛〉（Bougainvillée）、〈蝴蝶〉（Papillons）、〈Koutani〉、〈維蘭迪花園〉（Jardins De Villandry）、〈維蘭迪〉（Villandry）、〈拉法葉〉（Lafayette）。

將葡萄、茄子、青蘋果、玫瑰等蔬果，大膽彩繪於器皿上的〈維蘭迪〉（Villandry）系列。

陶瓷器迷最想走訪的瓷都精彩據點

Musée National Adrien Dubouché

國立阿德喜安

——杜布榭陶瓷美術館

媲美美國立塞佛爾陶瓷美術館的國

立阿德喜安——杜布榭陶瓷美術館,

就位於利摩日解放大道（Avenue

dela Libération）的噴水池前方。館

藏從法國的陶瓷器到中國宋瓷、日

本的薩摩燒等,共計一萬四千多

件。館內空間不像羅浮宮或奧塞美

術館那般擁擠,可以慢慢地瀏覽。

其中,還展示著成為美術館創館契

機,以東方瓷器為主的收藏品,陶

瓷器迷絕不能錯過。

我走訪時,除了常態性的展覽

外,館內正在舉行十八世紀的雕刻

家法爾科奈（Étienne-Maurice

Falconet）的特展。他的作品瓷質

看來鬆軟而透明。美麗的裸體雕像

就連在館內臨摹的學生也瞪大了眼

睛。

在君臨凡爾賽宮,同時是眾多藝

1 在國立阿德喜安-杜布榭陶瓷美術館可以看到日本薩摩燒。

2 陶藝學校的外牆也裝飾有彩繪盤子。

3 十九世紀的雕刻家法爾科奈的作品。

4 搭配黃金做裝飾的壺具。

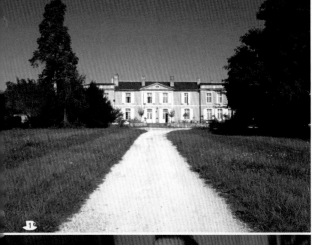

術家贊助者的蓬巴杜夫人援助下，法爾科奈從一七五八到一七六六年間，曾擔任塞佛爾窯的美術總監。法爾科奈的名聲和才能，甚至傳到遠在俄國的女皇凱薩琳二世（Ekaterina II）耳中，自一七六六年起始的八年間，他受聘於聖彼德堡，爲彼得大帝（Peter the Great）製作「騎馬像」。本次特展以年輕男女的愛情爲主題，展出多款無釉白瓷的肖像。

周遊私人城堡

本書雖然再三提到私人城堡，但原則上它並不是旅館。城堡的房間數大約爲十間，儘管有些不方便，卻擁有其他超一流旅館所比不上的魅力。那是因爲從這裡可以直接接觸法國的傳統文化（這在美術館或博物館是無法領會的），即使城堡爲貴族所擁有，但居住在其中的人們，卻像平民一般親切。城堡內沒有總管，當然也就沒有男侍從、女傭。只有在住宿客人來臨時，附近的居民才會前來幫忙。總之，這種城堡只是一般貴族的住家罷了。經由旅行行家間的指點，筆者親自

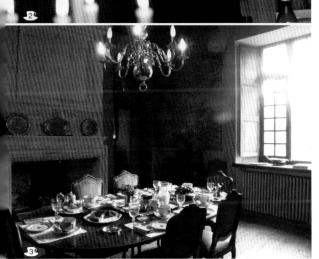

1 位居田園的「貝瑞」（Barry）是一座私人城堡。

2 貝瑞的主人也是一位葡萄酒收藏家。

3 雖然是餐具之旅，住處也不能含糊。

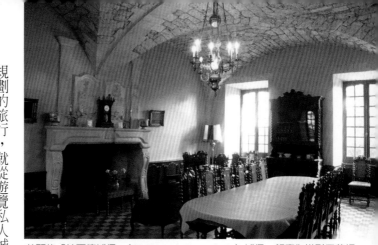

美麗的「帕夏德城堡」（Château de la poujade）城堡，飯廳為拱形天花板。

帕夏德城堡位於深邃的溪谷之中。

規劃的旅行，就從遊覽私人城堡開始。

在貝傑哈克（Perigeux）附近的勃艮地城堡「Château de la Bourgogne」建於十五到十七世紀，是一座連座城堡，同家族的親戚們現在也都居住於此。

城堡的主人一邊割草一邊對我說：「自從前幾年祖父去世之後，爲了提供對本地歷史感興趣的人們住宿，所以做了部份改建。」

的確，以貝傑哈克爲中心的這一帶，散布著許多從史前時代到中世紀，具有歷史意義的建築物和遺跡，身兼環境研究所主持人的城堡主人說：「除此之外，這裡就只有深邃的森林啦。」

自在地轉換貴族和僕人二種身分，城堡主人也成了旅行的特產之一。

在「水與綠的國度」中，感受時光倒流

在里姆桑地區的中心都市利摩日，有一座立著高聳鐘台的白牆建築，靜靜聳立於平緩的山丘上，那便是利摩日的SNCF國鐵車站。

「水與綠的國度」——法國政府觀光局的小冊上如此頌揚著里姆桑。

從數千座清泉中湧出的泉水流入溪谷，滋潤了這片碧綠的牧草地。

而流水最終將流向洛林省（lor-

■1 利摩日是受惠於水和土的瓷都。
■2 時間在利摩日悠閒地流逝。
■3 發現優質高嶺土的利摩日城郊。

raine）、加倫河（Garonne）。在這
片土地上，耳邊傳來悠閒的牛叫
聲，磨粉的水車發出令人舒暢的聲
響，身體不自覺地放鬆，呼吸也變
得平穩起來。這種時光好似倒流至
遙遠過去的錯覺，並非不可思議。
就是這樣的泉水和泥土，養育了
利摩日。

塞佛爾，然後利摩日，點綴王侯
貴族饗宴的洛可可、中國風、帝國
樣式，雖然代表著法國文化，但並
不是一切。

站在里姆桑的大地環顧四周，哪
裡也看不到這些華美的東西。

如天鵝絨般覆蓋草地的翠綠以及
森林群樹所造就的深綠，各式各樣
繽紛的色彩，就像豐富的馬賽克鑲
嵌畫一樣。在這裡，我感受到法國
的偉大。

再次回到利摩日的街道。我如同迷路般在小巷中隨意穿梭，發現在狹窄的巷弄之中，竟隨處可見陶瓷店。各種器皿自這些無以計數的工匠手中相繼誕生，並接受時代潮流不斷地磨練。在這裡，擁有輝煌傳統與技巧的工匠們無與倫比的「匠心」，世世代代不斷地傳承著。

從莎拉古鎮到波依亞克

從利摩日往南約一一〇公里的地方，有座莎拉（Sarlat）古鎮。這座古鎮就在一排排十七世紀的連棟老屋下，迎接我的來到。這裡最受旅行者歡迎的，就是當地名產——鵝肝。

「我們的鵝肝可是等同於香檳呢。」

在辦理住宿手續前，莊園之家旅館（Manoir d'Hautegente）

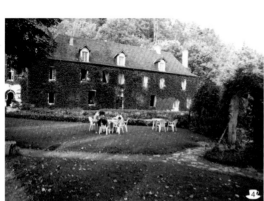

1. 街角的彩繪盤子。
2. 利摩日也有很多新藝術派的設計。
3. 在莎拉古鎮吃了午餐。
4. 莊園之家旅館自己經營鵝肝。

的主廚哈姆蘭夫人以快速的語調這樣跟我說。

蘭夫人自豪地笑著說。

姆蘭夫人坦率地說。

此地是英法百年戰爭的中心地區，附近的聖達蒙─德─寇利修道院（Saint-Amand-de-Coly）便是一座要塞，據說這間宅邸也曾當成作戰指揮部使用。哈姆蘭家族從一七三〇年開始至今，都代代相傳居住於此。「我們的身上流著蒙田（Montaigne 編按：十六世紀的法國思想家）的血液」，身為貴族的哈姆蘭夫人自豪地笑著說。

這座位於莎拉古鎮郊外，被玉米、葡萄、煙草田所圍繞的城堡旅館，是從十四世紀保存至今，相當標準的傳統建築物。城堡直到一九八四年，才作為旅館營業。

「因為我們是家族經營，所以客房充其量只有十間。不過只要有鵝肝，客人的胃就搶著要呢。」哈姆肝，

只要有鵝肝就會想喝上等葡萄酒，於是我經由波爾多（當然也順道去了聖艾米里翁（St-Emilion）酒，這個上等葡萄酒的法定產區），往波伊亞克（Pauillac）村，羅斯查爾德（Rothschild）家的酒堡前進。

1 市集的廣場也陳列著鵝肝。
2 莎拉古鎮有很多鵝肝商店。
3 羅斯查爾德家的酒堡。
4 稍微走遠一點，前往波伊亞克的酒堡。

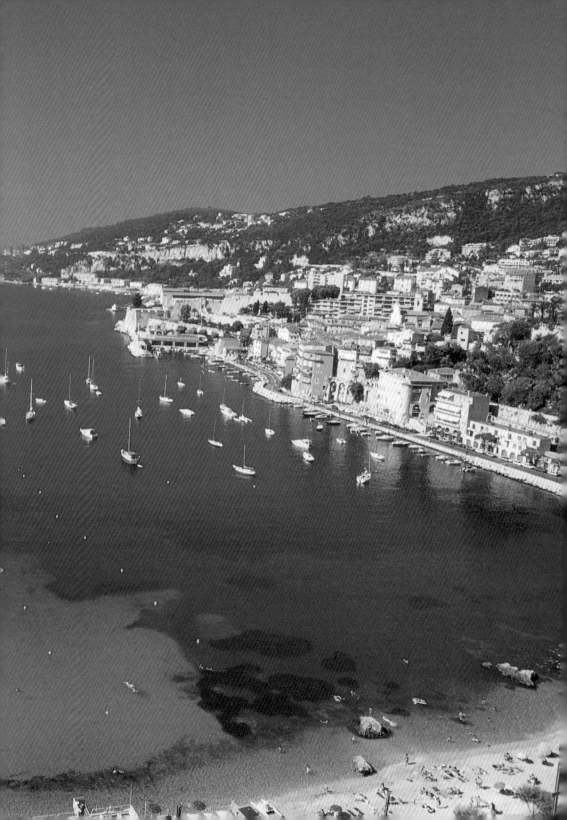

南法

在深邃海洋、湛藍天空、
還有炫目的陽光下，
讓身體心靈得到解放。
畢卡索、馬蒂斯、米羅、雷諾瓦……
巨匠們在光影及微風之中嬉戲玩耍，
刻下永不磨滅的足跡。

南法

天才們自由嬉戲的藍色花園

蔚藍海岸——嗯，雖然是個有點

充紳士的地方，但它的爽朗氣候，也確實博得眾人的好評。這個洗練的都會生活和自然景觀合而為一的藍色樂園，或許為某些藝術家的人生，提供了一個熱鬧隆重的舞台也不一定。畢卡索（Picasso）、考克多、馬蒂斯（Matisse）、雷諾瓦、莫迪里亞尼（Modigliani）、布拉克

（Braque）、雷捷（Leger）、夏卡爾（Chagall）、米羅、羅連斯（Lawrence）……數不盡的曠世天才們在這個樂園中嬉戲，不過這裡對我來說，卻是個打盹的天堂啊。

被形容為藍中之藍的蔚藍海岸，其名稱背後也有一段歷史。過去，這一帶原屬於義大利的一州，稱為法國・里維耶拉（French・

Riviera）。但是，對自命清高的法國人來說，這是難以容許的侮辱，於是決定在一八八八年四月二十八日，將這美麗的海岸取名為蔚藍海岸（Côte d'Azur）。至於這個值得紀念的日子，正是，弗朗索瓦（François）所寫的《蔚藍海岸》一書獲得法蘭西學院（Académie Française）文學獎的日子。

筆者開著租用車，從尼斯機場走海岸線，往摩納哥方向駛去。

雖然已近秋天，但海岸線右側，由尼斯的英裔居民所修建的英國人散步大道（Promenade des Anglais）仍然擠滿了觀光客。我行駛於散步大道旁，名叫里維耶拉（Riviera）的峭壁公路上，一邊吹著清爽的涼風，一邊緩慢悠閒地開著車，這真是最棒的外景拍攝了。途中，我來

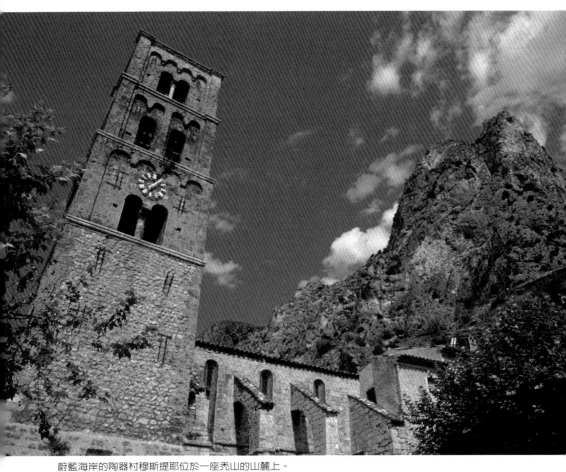

蔚藍海岸的陶器村穆斯提耶位於一座禿山的山麓上。

沉溺於鴉片邊寫劇本《奧非遺言》，邊
的歡迎旅館（Hôtel Welcome），邊
時吟詠出這段話。當時他住在該村
甦醒了過來。」考克多在三十六歲
「眺望維勒弗朗許，我的青春就
開始的預感，便決定停留下來。
過這裡，但因為我有一種故事即將
大部分的旅行社行程幾乎都只是經
不住想裱起來做裝飾的美麗漁村。
Villefranche-sur-Mer），一座讓人忍
到維勒弗宏許──須──梅（

瓦洛里也因陶器村而人聲鼎沸。



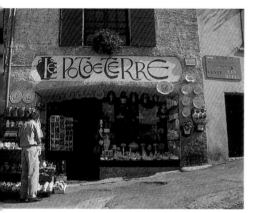

被稱為「鷹巢之村」的聖保羅城堡遺址。

考克多以他一貫精緻、玄妙的筆觸，在禮拜堂繪出基督的十二門徒之一、原為漁夫的聖皮耶（即聖彼得）畫像。其他像燭台等宗教法器也出自考克多之手。

蔚藍海岸也被稱為「鷹巢之村」，約有五十座村莊戶戶密集地坐落於山頂。這些村莊都被建於十四世紀的城牆所圍繞，據說這是為了防備撒拉遜人（Saracen）的襲擊之故。我今晚住宿於艾日（Eze）村的金山羊城堡（Château de La Chevre d'Or）旅館。旅館的前身是一座城堡，就建於俯瞰地中海的斷崖峭壁上。我住在面海的十二號房，打開連接陽台的門，碧藍青天與蔚藍的大海盡收眼底。遠處畢卡索、考克多大放異彩的聖約翰—費拉角（Saint-Jean-Cap-Ferrat），好似漂浮在空中一般。

以「太陽料理」深受別族所喜愛的慕景磨坊客棧（Moulin de Mougins），位於坎城和格拉斯（Grasse）之間，在十六世紀時是一間橄欖油壓榨所。普羅旺斯使用

（Le Testament d'Orphee），並畫出一系列的自畫像〈捉鳥販賣的神秘約翰〉。接下來，考克多因為「想像海星一樣成為無名之人」，便開始埋首裝飾位在海邊，建於十七世紀的聖皮耶（Chapelle St-Pierre）禮拜堂。

在穆斯提耶隨處可見的陶器店中漫步……。

聖保羅（St-Paul）被城牆環繞著。

普羅旺斯的民族服裝「Souleiado」。

橄欖油的料理很多，「魚在水中誕生，在橄欖油中盡享天年」，當地人都這麼說。亞爾勒（Arles）附近的餐廳原本也是橄欖油壓榨所，這個地方與橄欖油有著不可分割的關係。

「和葡萄酒一樣，橄欖油之中，也有得到A・O・C（原產地的管理證明）保證的一級品。在蔚藍海岸習慣用橄欖油代替牛油，不過比

起料理，待客精神才是最重要的。」飯店主廚貝爾傑先生黝黑的臉上堆滿微笑。

餐廳內鋪著褪色的白色棉布桌巾，白牆壁也像隨便漆漆似的，感覺相當粗曠，讓人充分享受到南法風情。不過，這裡的太陽和風也是貝爾傑先生料理的一部份。我在陽台用餐，陽台的桌布以花卉為主題，為了搭配，餐具也同樣散布著

小花。

「唇、舌被酒杯碰觸的感覺，以及來自廚房的烤肉聲都在料理的範圍之內，而餐具的選擇也很重要。如果和其他餐廳使用相同的餐具，客人一定會感到失望吧。畢竟享受料理也同樣是在享受餐具」貝爾傑先生所補充的話語，說明了所謂吃，就是視覺、聽覺、觸覺、嗅覺還有味覺全體的總動員。

穆斯提耶 *Moustiers*

充滿躍動感的人物

與藤蔓花紋

約十五年前的事了。

像貴夫人般，洋溢著微笑的塞佛爾窯茶杯；宛如勇敢的騎士，充滿威嚴的邁森窯咖啡壺、感覺清涼的

丹麥皇家哥本哈根窯（Royal Copenhagen）高腳水果盤、花樣和祖母常穿的藍染相同的荷蘭瑪堪姆窯（Makkum）沈香壺……。各種風情萬種的餐具，盡收在我的相機之中。同樣的，在普羅旺斯，我也

筆者開始探訪歐洲名窯，是距今

- **1** 還在模型裡的茶壺。
- **2** 陶器店的看板引人注目。

110

耶窯的創始人皮耶・克雷利吉之子重建窯廠，並從馬賽窯聘請畫家，慢慢地確立自己的風格，終於博得好名聲。

對歐洲古陶瓷造詣頗深的日本演員根上淳在評論中提到，穆斯提耶窯曾經聘請來自馬賽窯的畫家歐爾林，以獨樹一格的「歐爾林風格」博得好評。這種繪入許多人物花

邂逅了極其美麗的陶器。

一六七〇年代，自從義大利的陶工來此定居並設立窯廠之後，不知不覺間，位於普羅旺斯山谷的小村莊穆斯提耶―聖瑪莉就逐漸以陶器聞名起來。

一六八六年，穆斯提耶窯不幸面臨關閉的命運，沈寂近百年後，直到十八世紀初才再度開工。穆斯提

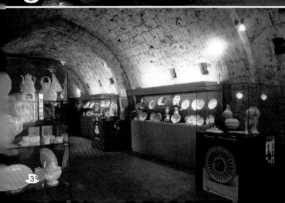

1 慕斯提耶的年輕陶工告訴我這座村莊的故事。
2 南法的耀眼光線充滿工作室。
3 位於地下的慕斯提耶陶器博物館夏天也冷颼颼的。

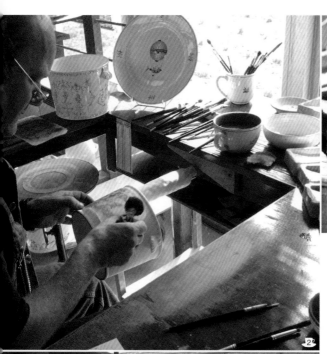

草，並搭配奇形怪狀的人物、動物的「怪異風格」，還有以希臘神話為主題的彩繪，是歐爾林作品的一大特色。

目前，貝蘭花紋是穆斯提耶陶器的主流花紋。貝蘭花紋源於路易十四時代的宮廷圖案家約翰・貝蘭，

是一種把藤蔓花樣（唐草文）和人物花樣裝飾化的洛可可式設計。這種充滿躍動感的彩繪，使穆斯提耶的陶瓷名氣更為響亮。

耀眼的南法陽光充滿陶房。屏住呼吸、一筆一劃地在陶土畫布上揮灑自如的彩繪師回過頭來。

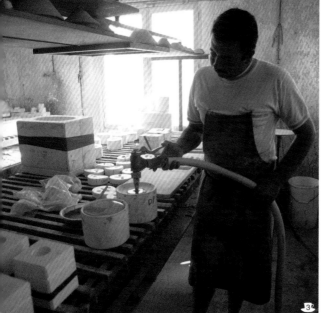

1️⃣ 產生柔和色彩的顏料。
2️⃣ 工匠正在製造愛馬仕的特別訂製品。
3️⃣ 把陶土灌入模型。

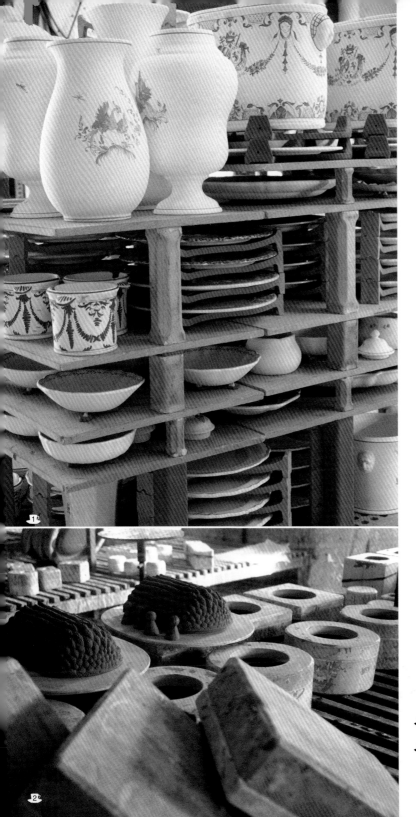

「這裡約有二十幾個師傅在工作，大家都很喜歡賞玩陶土。」

戴著眼鏡的彩繪師眼睛閃爍著柔和的光芒。

「即使像我們這樣的小陶房，也有來自愛馬仕的特別訂購。能在聖托諾雷（Sainthonore）販賣我們所燒製的陶器，實在是備感光榮。」

在這兒工作二十幾年的燒窯師傅笑了。

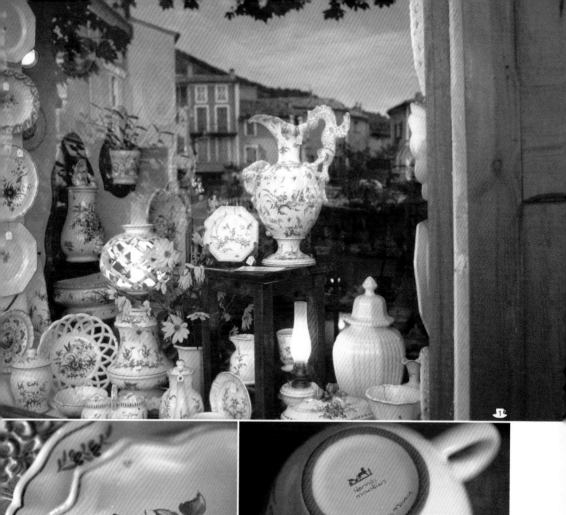

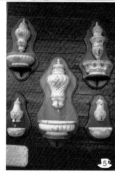

1. 村莊裡可以看到成排的陶器店。

2. 加上愛馬仕標誌的特別訂製品。

3. 優美的筆觸是陶器獨有的特徵。

4. 裝飾著草莓的有趣盤子。

5. 這款作品受到色彩強烈、裝飾繁複的馬由利卡陶器所影響。

我的「旅行術」

靈活使用信用卡

閒話少說。在此談談我的旅行祕訣。

雖說信用卡的附加項目，有些還頗為「無聊」的，但靈活使用信用卡，在自助旅行時卻是一項不可或缺的技巧。

我出門時身上是不帶多餘現金的。也不使用兌換不便的旅行支票。為期二、三週的旅行，我從日本帶出的現金通常是三萬日圓左右。因此所依賴、且頻繁使用的就是信用卡了。

在法國，通常旅行者在旅館、餐廳和土產店等地方都使用信用卡。我即使喝兩千日圓左右的咖啡也是使用信用卡。至於日常使用的小費或零用錢，我就用「借款」來應付。在法國，即便是鄉下也看得到設有VISA標誌的ATM自動櫃員機，我每次就提取二、三千法郎左右的現金，來應付所需開銷。

有些信用卡也自動附帶海外旅行保險。筆者曾經相機、護照、機票等全部遭竊，但因適用於該保險範圍，而把損失控制在最小限度。這些信用卡的附加功能，為旅行提供了保障。

我拜訪各地時幾乎都是租車前往。在國外，初次開車的確會害怕，大概只有五分的熟練度罷了。總之，這是需要一點膽量的。不過只要注意速度（尤其在高速公路大多可飆到時速一百四十、一百五十公里），法國乃至整於個歐洲對駕駛人來說實為天國。

租用汽車方面，若是投宿四星級飯店的話，就可以委託他們安排。車子到達飯店後，只要在規定文件的指定欄位簽名就行了。保險已包含在內，所以儘管放心。當然，這也同樣是以信用卡付款，相當方便。

這也是信用卡的價值之一，不只租用汽車，在其他方面也適用，例如帳單上的金額不清楚時，可跟發卡銀行或公司交涉。根據情況，有時可以拒付或延付。

旅行時光是眺望櫥窗也很快樂。

瓦洛里 Vallauris

因畢卡索而出名的

陶瓷村「黃金之谷」

知名的陶瓷村瓦洛里就位於從翁提布（Antibes）往內陸數公里的地方。

瓦洛里用古羅馬語來說，就是「黃金之谷」的意思。由於此地擁有適合製作陶器的土壤，所以羅馬人這樣稱呼它。

十六世紀初，義大利的陶工來此定居，瓦洛里陶瓷從此開始發展。

本來，這裡只燒製樸素的日常器皿，不過這個默默無聞的貧窮小村莊，自從一九六四年畢卡索修建窯場之後，便搖身一變，成為世界知名的陶瓷村。

這個擁有四百多年傳統的小村莊，陶工約占全村二萬人口中的一方。

十幾年前，筆者第一次到瓦洛里時，村中因燒煤炭而充滿煙塵，當時我對居民的毫無怨言感到很是敬佩，不過，現在窯場大多已改用電力，幾乎再也看不到濃煙了。

雖然外面晴空如洗，在微暗的陶房裡，孤單的陶工卻藉著沒有燈罩的燈泡，轉動著轆轤。

紅褐色的陶土，溼溼黏黏地從陶工指間溢出，陶工盯著土塊，為陶土添上美麗的南法氣息。

1 馬德威拉窯的屋頂裝飾也是由陶器製成。

2 瓦洛里的馬德威拉窯。該窯因畢卡索而聞名於世。

3 十幾年前的瓦洛里曾充滿從窯廠冒出的濃煙。

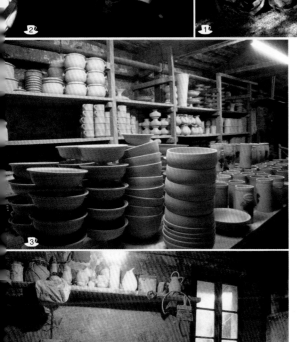

「這裡曾是個頗具歷史的貧窮村莊。以前居民在此過著半陶半漁的生活。但是，畢卡索救了我們。我們真的非常高興，能夠獲得複製畢卡索作品的許可。」

畢卡索當初建造的窯場——「馬德威拉窯」目前仍保存完好，這位「馬」被允許複製畢卡索作品的也只有卡索作品的許可。」

在馬德威拉窯工作的女性，眼睛閃著光輝讚美畢卡索。

不過，在瓦洛里眾多的窯廠中，

「到這兒來的觀光客，每個人都是滿口畢卡索、畢卡索的，不過這對我們並沒有影響。畢竟大藝術家

1 瓦洛里的陶業因畢卡索而繁榮。
2 替做為當地土產的陶器繪圖。
3 那托利窯充滿陶土的芳香。
4 從早上開始就轉動轆轤的工匠。

燒製出來的東西也沒人搞得清楚。」

這位對畢卡索複製品的獨占權提出批評的，是個名叫密歇爾的紅鼻子老陶工。此人的作品，具有某種如同海底珊瑚般的氣質，據說他是個已有五十年陶工經驗，好似成精一般的老手。

在靠近「馬德威拉窯」的「那托利窯」（Céramique Natail）中，並品。

感受不到畢卡索的光環，幾個陶工正燒製著傳統的器皿。

「我們的工作和藝術無關啊。不過產品還是很受歡迎的。」爽朗的陶工邊說邊把幾個即將放入窯裡的彩繪盤子拿給我看。

那些大致是雞、狗、花、海鷗等幼稚拙劣的圖案，怎麼看都不像商

品。

「是的，這是新的服務，讓客人自己畫上圖案。燒製這些陶器需要花點時間，當然了，我們會負責郵寄到旅館或家中。」

畢卡索在瓦洛里盡情玩賞了陶土。

而旅人又再度踏上旅程……。

1 空地中成堆擺放著陶罐。
2 村莊助理哥斯坦臘先生也是一位陶藝家。
3 繼承專業陶房的卡多麗娜女士。

陶工維安‧利得

畢歐（Biot）在十六世紀時因與瓦洛里爲鄰，而成爲陶器產地，聽說當地有項有趣的祭典活動——爲了歌頌村莊的守護神聖朱利安（St-Julien），而舉辦的「打陶器」。

活動內容是，被矇著眼的小孩子把吊在繩索上的陶器劈開，陶器內放有糖果、雞蛋、麵粉等等，劈開之後大家分享以及狂歡。

「即使在這種時代，畢歐仍舊是個鄉下地方，少有娛樂和消遣。不過，這項關於陶器的祭典活動倒是相當地愉快有趣。」把燒製好的釉彩盤子拿給我看的維安‧利得先生瞇著眼睛說。

利得是法國頗具代表性的陶藝

家，他表示「葛飾北齋才是偉大的藝術家」，此外，他也對日本備前的陶藝家藤原啓相當景仰。

最近，偶然在衛星電視上看到拜訪利得先生工作室的節目，看到他

還是老樣子，一樣精神奕奕地在陶藝上不斷精進，讓我覺得相當開心。

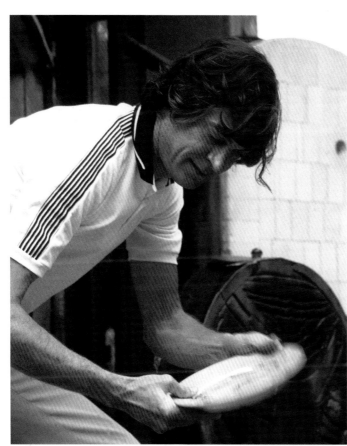
尊敬葛飾北齋的維安‧利得先生。

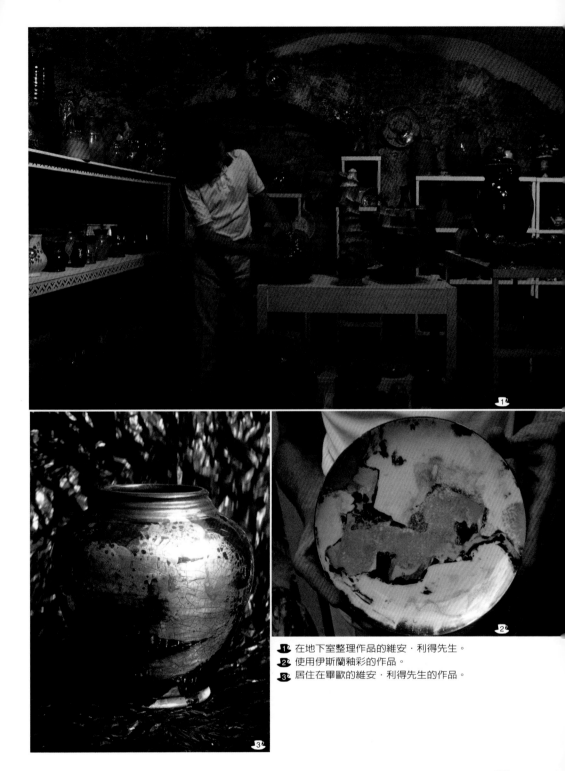

1. 在地下室整理作品的維安·利得先生。
2. 使用伊斯蘭釉彩的作品。
3. 居住在畢歐的維安·利得先生的作品。

另一種面貌的南法

陶器、繪畫、建築、香水……

畢卡索美術館

Musée Picasso

1️⃣ 瓦洛里的畢卡索美術
館是南法的景點之
一。

2️⃣ 館內收藏很多畢卡索
的陶藝作品。

遠方覆蓋著白雪的阿爾卑斯山依稀可見，我來到這個被城堡守護的港鎮翁提布，參觀位居此地的畢卡索美術館。

畢卡索在創作版畫〈３４７〉系列等大量作品時，對南法產生興趣。在雕刻、詩、戲劇上也充分發揮獨創性的畢卡索，自然也對素材之一的陶器品表示關心，從一九五五年居住於瓦洛里開始（五八年開始在艾克斯─翁─普羅旺斯（Aix-en-Provence）的佛沃納格城堡（Vauvenargues）與瓦洛里之間往返），便著手製作大量的陶器。經過畢卡索之手的平常土塊，就像變魔術般立刻改變樣貌，重新擁有嶄新的生命。大衛・鄧肯（David Douglas Duncan）曾拍過一張名照：畢卡索用手抓住一條幾乎不留魚肉，只剩下魚骨的魚，他在照片中貪婪的樣子，正說明了畢卡索其人。

畢卡索把吃剩的魚骨硬壓入陶

土，製造如化石般的痕跡，然後直接放入窯裡燒製。

哈哈大笑，說了這番話。

畢卡索在瓦洛里時代的陶藝作品，雖然有實用的盤子、水壺等，但主題大多為他所中意的牡牛或女人，陶土對畢卡索來說，就是他的畫布。在他的陶藝作品中最具有魅力的，就是那些在製造中突然變了

收納在畢卡索胃袋裡的魚被賦予了新生命。「如果說我發現這條魚其實是我身體失去的某個部分，我大概也不會感到驚訝。」

據說，畢卡索看著燒製好的盤子

樣的作品，例如：把花瓶變成女性的《圍著披肩的婦人》、《坐著的女人》、《穿著長睡袍頭髮蓬亂的女人》等等。畢卡索把花瓶的把手變成女人的手臂，瓶身變成了乳房和腰。

這間面對地中海的美術館，展示

1 畢卡索的肖像正訴說著……。
2 翁提布的米羅陶雕。
3 唯有畢卡索才能夠創造出來的作品。
4 遠眺阿爾卑斯山的畢卡索美術館。

著畢卡索在一九四六年前後所創作的作品，在他的陶藝作品中，我們確實可以感受到畢卡索曾說過的名言「竅門就是智慧」、「我們活在土中」。這些宛如在遊樂園遊玩的陶器，對擁有年輕心靈和眼睛的畢卡索而言，無一不具備深遠的意義。

一九五三年創作的〈鬥牛〉系列，畢卡索以纖細卻剛健的線條一氣呵成，細膩的感情從陳列櫃中傳達而出。而盤子也以豪爽的線條、詼諧的顏色描繪圖樣，他的意圖究竟是什麼？是謙遜、自嘲還是謊言呢？忍不住有股衝動想一窺畢卡索的腦袋。

畢卡索在一九六〇年移居穆讓（Mougins），一九七三年四月八日逝於南法。

1. 畢卡索所見到的美麗天空和雲彩。
2. 好像變魔術般，土塊變成了作品。
3. 向畢卡索致敬的雕塑位於中庭。

１ 鄰近義大利國境，位於蒙頓的考克多美術館。
２ 考克多也和畢卡索一樣製作陶藝品。

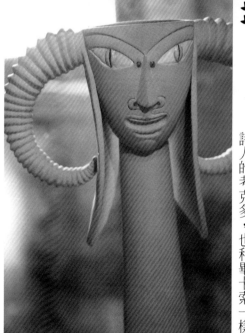

Musée Cocteau

考克多美術館

位於邊境的小鎮蒙頓（Menton）距尼斯約二十五、六公里，距離以音樂節出名的聖雷蒙（San Remo）則有二十幾公里；而義大利就緊鄰在旁。

身兼畫家、電影導演、劇作家、詩人的考克多，也和畢卡索一樣，

考克多認為：「詩就是夢和奇蹟。」

考克多美術館於1967年開設。

被南法的太陽和碧藍海洋所吸引。

考克多美術館就位於受到海風吹拂，面向大海的十七世紀要塞遺址內。

這座要塞是摩洛哥皇太子歐諾雷尼二世（Honoré II）自一六三六年開始，費時三年建造而成，要塞從一九四四年開始被當作監獄使用。但後來由於考克多擔任美術總監之故，於一九六七年開放爲考克多美術館。

美術館一樓的壁龕，一部分用馬賽克磚描繪出傳說中的火蜥蜴（Salamander），左半邊的牆壁則飾以血色鮮明的〈尤迪斯與奧勒弗尼斯，（Judith & Holofernes，

市公所的考克多「婚禮堂」。

出自舊約聖經外典，尤迪斯是書中出現的人物）壁毯。

壁毯中描繪女性尤迪斯把敵方將領奧勒弗尼斯的頭頸斬斷帶走的情景，這種把美德與惡德的象徵，直接配置於美術館的手法，好像是始自考克多。

與謙讓和自制的風格相對，這張壁毯可說表現出了傲慢與淫亂，考克多似乎想同時採納舊風氣與新風氣、古典與前衛兩種形式；並把現

禮拜堂內的考克多壁畫是獻給漁民的。

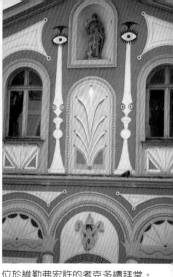

位於維勒弗宏許的考克多禮拜堂。

實與夢境、秩序與無秩序、眞實與虛構結合起來。

考克多曾這麼說：「所謂詩，就是接近夢、奇蹟、超自然、死等等世界。」

二樓的正面，掛著一幅巨大的考克多第三百號肖像畫。看到那幅畫，我打從心底嚇了一跳。

二十二、三年前，我去麥伏依（Macvoy）的巴黎工作室訪問時，剛好看到他正埋首於畫這幅肖像畫啊。

經過二十幾年的時間，再度站在考克多的肖像畫前，這不是偶然，而是某種超自然力量引我至此，想來就不禁感到毛骨悚然。

離開太陽將落卻遲遲不落的蒙頓，我返回了喧囂的尼斯。

Château de la Chèvre d'Or

金山羊城堡旅館

啊，多美麗的景色──普羅旺斯的深藍色海洋，就這樣自眼下展開。

游泳池畔，初夏清爽的涼風徐徐

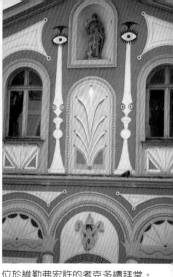

大廚師在魚料理上展現高超的手藝。

126

這裡有出售純橄欖油。

由金羊引領，來到現在這飯店的所在地。看美景看得入迷的他，等到想起而急忙回頭一看，卻發現金羊已不見了。」餐廳領班搖晃著龐大的身軀如是說。

而飯店之所以取名為金山羊，據說是因為這家建於懸崖峭壁上的旅館，便是受到金山羊的守護之故。總而言之，這的確是一間頂級飯店。

投宿金山羊旅館的早晨，我獨自佇立在陽台上，盡情地深呼吸，享受南法美景與新鮮空氣。

太美了，實在太美了。

「有千年以上歷史的艾日村，直到一九二○年西斯拉夫的小提琴家造訪時，都還只是座荒廢的城塞遺址。然而，一隻金黃色的羊卻突然出現在小提琴家眼前，小提琴家任這吹來。

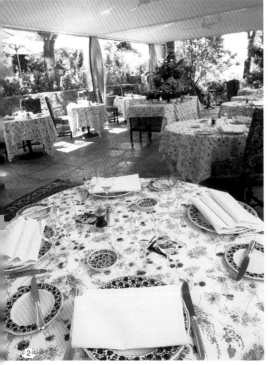

Moulin de Mougins

慕景磨坊客棧

隔了兩年，品嚐「太陽料理」的機會終於到來。

位於內陸，離坎城約十公里的慕景村（Mougins），除了慕景磨坊客棧外，還有宮帝爾農舍（Le Mas Candille）等頗負盛名的客棧，這一帶是讓全世界的美食家無從挑剔、喝彩不斷的美食街。

我身旁的座位開始進行某種儀式。脖子垂掛著銀製徽章、身穿黑色背心、戴著圍裙的酒侍（Sommelier）讓客人確認所點的葡萄酒標籤後，準備拔開瓶塞。

酒侍自始至終保持嚴肅的表情。

然後，客人開始品嚐芳醇的美酒……。

我想擁有酒類專業知識的酒侍，同時也是掌管餐桌慶典的謙恭咒術師吧。

1. 以「太陽料理」聞名，羅歇・維爾吉先生的美味餐點。
2. 點心也滑入了我的胃袋。
3. 酸甜的鴨料理和通心麵餃的味道很契合。

梅格基金會館的庭園被松樹林環繞著。

梅格基金會館

來到了聖保羅（St-Paul）的梅格基金會館（Fondation Maeght）。

從松樹林中可看到會館純白美麗的三層樓建築。

這間美術館是一九六四年由耶梅‧梅格（Marguerite et Aime Maeght）創設的。他與波那爾（Bonnard）和馬諦斯交往甚密，早先在巴黎設立畫廊的他，給予許多巨匠和無名的新畫家庇護和援助，另外，它還對詩人及作家伸出援手，幫助他們出版書籍，是位對近代及現代美術發展有極大貢獻的人物。

梅格基金會館曾援助許多藝術家。

布拉克（Braque）、康定斯基（Kandinsky）、波那爾、馬諦斯等的畫作。

此外，屋外經常展出米羅的優美陶雕。孩子們在巨匠米羅的陶塑作品上，天真地玩耍著。當然，沒人會去責備這些孩子。

館中以夏卡爾的作品為主，另外也經常展出見。

米羅和梅格的寬大胸襟，由此可見。

129

點綴瓦洛里風景

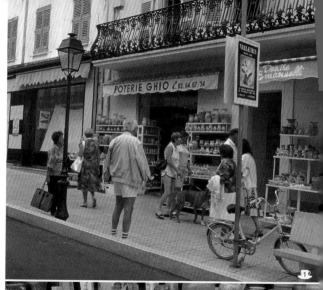

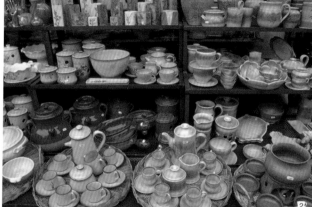

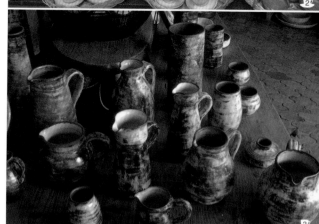

受益於陶土的「黃金之谷」瓦洛里，位於坎城（Cannes）和尼斯（Nice）中央。

瓦洛里除了陶器之外，還有以茉莉花、薰衣草等提煉的香水聞名，像香奈爾、蘭寇等名牌香水，就是成組，這也是只有南法才有的風

情。

在離此地不遠的格拉斯（Grasse）情。

再走進透入微光的小巷，從黏著飛散土屑的窗戶，隱約可見陶房內的情景。有位男性陶工面對著轆轤，似乎正在製作一只瓶身高長的壺具。他結實的胳膊、手，以及長年與土相對而生的特殊風貌，使我不由得目不轉睛地注視著。

每年九月在村中舉辦的國際陶藝展，被認為是陶藝家一躍成名的門徑。不過，街上卻到處可見各種各樣完全與「藝術」無緣而價格便宜的有趣陶器。陶器與乾燥花果搭配

誕生的。

1 瓦洛里的大街因陶器迷而熱鬧非凡。

2 便宜的陶器。

3 有土香的民俗陶藝也是瓦洛里的特色之一。

130

馬諦斯禮拜堂

Chapelle Matisse

經過尼斯郊外的馬諦斯美術館，再往馮斯（Vence）走去。

我來到了馬諦斯禮拜堂。這裡從牆壁、地板到天花板，映入眼簾的

馬諦斯計算太陽的移動，來設計禮拜堂的窗戶。

全部都是白色，連十字架也是白色的。就算是鑲在禮拜堂左前方細長窗戶上的彩繪玻璃，也只使用了海藍、檸檬黃、翡翠綠三色。南法的陽光透過彩繪玻璃，把地板染得光潔明亮。禮拜堂內的窗戶，是馬諦斯計算太陽的移動，精心設計而成的。

馬諦斯禮拜堂又稱為玫瑰經禮拜堂（Chapelle du Rosaire），就位於城塞都市馮斯的山中。據說，馬諦斯在其晚年的四年間，把熱情傾注於建設「使大家幸福的教堂」上。的確，走在教堂內，我彷彿聽到了天使們的笑聲。

不過要注意的是，馬諦斯禮拜堂有限定參觀的季節和時段（請見書後的旅遊資訊），應先訂好計畫再行前往。

馬諦斯美術館位於尼斯郊外。

美麗的光線……。

131

羅斯查爾德家族的別墅

既然來到馮斯，就想順便到羅斯查爾德（Rothschild）家族的別墅看看。該別墅建於十九世紀末二十世紀初之間，位居一座距離尼斯約十公里、可俯瞰碧藍海岸的小山丘上。

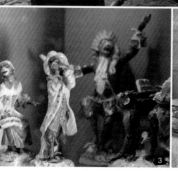

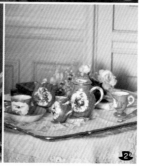

羅斯查爾德是維也納貴族，其家族的種種小故事在陶瓷界不勝枚舉，這裡極盡奢華的陶瓷器和水晶，以及手藝精巧的家具和壁毯，道盡昔日的繁華風貌。

像這樣把整座別墅開放作為美術館，的確比隔著玻璃更能充分欣賞陶瓷器的魅力。

1. 位於聖約翰費哈角（Saint Jean-Cap Ferrat）的「羅斯查爾德館」。現已改建成美術館。
2. 塞佛爾窯的〈粉紅蓬芭杜〉（Pompadour Pink）系列極為華麗。
3. 德國邁森窯的〈猴子樂園〉（affenkapelle）也是收藏品之一。

Musée International de la Parfumerie

國際香水博物館

經過風光明媚的溪谷地帶，穿過含羞草、茉莉花等田圃，來到了香水之都格拉斯。這裡的山坡上隨處可見香水工廠，而工廠煙囪正冒著陣陣煙霧。

十六世紀時貴族手套的生產

展示於香水博物館的蒸餾器。

132

中心格拉斯，在十八世紀到十九世紀間搖身一變，變成了香水產業的中心產地。

優雅的香氣從古香水瓶中冒出…國際香水博物館暫時把人帶入舞會般的夢境裡。

如同進入夢境一般，我再度前往

1 失去主人的畫筆……

2 香水博物館的紅棕色建築美麗極了。

沿海城市卡紐—休—梅（Gagnes-sur-Mer）。蔚藍海岸有馬諦斯、考克多、畢卡索、夏卡爾等超過二十家美術館，可見此地有多大的魅力，引來天才們在此駐足。

雷諾瓦最後的居所位於卡紐—休—梅郊外，這個周圍環繞著美麗橄欖樹的地方，雖然沒有展示雷諾瓦的原創作品，但他實際使用過的調色板、畫筆、畫架和餐具等仍原封不動地保留著。然而，失去主人的

畫室，猶如被拋棄似地冷冷清清。

在波米埃驛站的游泳池畔享用晚餐。

普羅旺斯的小旅館

普羅旺斯有兩家一定要記得的小旅館。

儘管普羅旺斯現在已成了「人人憧憬的鄉村」，但一九四五年，已故的雷蒙・杜耶里耶（Raymond Thuilier）翁在雷博—德—普羅旺斯（Les Baux-de-Provece）的十六

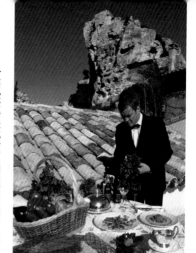

被雷博—德—普羅旺斯的奇岩所環繞的二星級餐廳。

世紀修道院遺址創建旅館「波米埃驛站」（Oustau de Baumanière）時，這兒還只不過是偏僻鄉村罷了。現在的經營者形容創始人是個「把普羅旺斯料理提升到前所未有高層次的人」。而繼承偉大祖父家業的現任主人約翰‧安德雷‧查利阿爾，其料理當然也是天下絕品。

至於另外一間旅館「夏托諾夫莊園」（Domaine de Châteauneuf），則是在一九二七年，由建於十七世紀的夏托諾夫家宅改裝而成的。「這

聖景小泥人玩偶

在保留著濃厚十七、八世紀風貌的古都艾克斯—翁—普羅旺斯中，漫步於狹小的鋪石坡道上，我見到了在古老窗邊露臉的玩偶。這就是有著樸素表情、泥土氣息以及不可思議視線的聖景小泥人玩偶（Santons Napolitains）。

「Santons」是此地的方言，意指「小聖人」。據說它原本誕生於義大利，但自從一七八九年法國大革命後，便在此地定居下來。早期的聖景小泥人均為在聖經中登場的聖人或動物，但現在也製造牧牛人、磨粉工人、木匠、麵包師傅等與生活密切關連的題材。充滿著普羅旺斯風情的聖景小泥人，是旅人們所津津樂道的特產。

曾因製作聖景小泥人，

既是玩偶也是陶瓷。我拜訪了福凱的工作室。

134

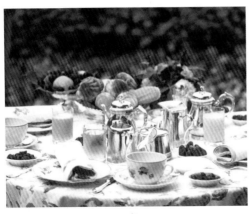

在普羅旺斯的微風中享用早餐。

裡最值得自豪的就是寂靜，寂靜到讓你能夠感受出時間的緩慢流逝。」旅館的經營者如此說道。

據說，這間旅館在二次世界大戰即將結束前曾被德軍佔領，戰後則被接收作為美軍俱樂部，然而這幢宅邸實在太美，因此不論德軍或美軍都小心使用，並未破壞一磚一瓦。

而獲得ＭＯＦ勳章的保羅・福凱。在工作室的牆壁、屋頂、窗邊、玄關、門扉等處，貼滿了各式各樣的聖景小泥人圖片。

福凱說：「樣本就在日常生活中，俯拾即是。」

靠自學創造出聖景小泥人世界的福凱，揉土的雙手充滿著純真之美與威嚴。

（譯註：六十多年前，特・福凱在其父讓・巴蒂斯特・福凱的指導下製作第一個聖景小泥人玩偶，現在由福凱的女兒承繼家業，多年來，他們共製造了一千八百多種類的聖景小泥人。）

上彩的工作由女性負責。

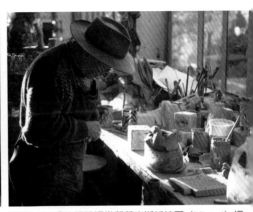

獲得ＭＯＦ獎的福凱經常戴著米斯托拉爾（Mistral）帽

無為、無我、無欲的陶工們

言語難以形容的深深沉默，被我按快門的聲音所打破。

彩繪師瞬間瞥了我一眼，但畫筆又悄悄地接近白色瓷坯。

我的相機嚇呆了，只好暫且看著他揮動畫筆……。

「跟一百多年前的原創稍有不同可以嗎？」

「不，不行！」

「只是改變一片花瓣的方向也不行嗎？」

「不行！」

「那改變顏色的濃淡……」

「不行！」

「說不定你的筆可以超越原作、畫得更好不是嗎？」

「不行！」

「和原作不同會遭指導者挨罵？」

「不行！」

他對我的回答只有「不行」而已。我以為，一片花瓣的方向或顏色稍微不同，並不至於傷害塞佛爾的品格或降低其水準。可是，他卻非把自己置身於〈塔列朗〉系列的小花之中不可。要解開這道謎看似容易，實則困難之極，而這也成為我的生涯課題。

反覆再反覆、繼續再繼續，這就是力求精緻、頑固到家的工匠。那凜然不可動搖的精神就集中在他的筆尖。

柏圖 Bernardaud

柏圖精品店

11 rue Royale 75008 Paris

☎ 01-47-42-82-66

Open：週一～周六 09:30～18:30

雷諾 Raynaud

Ercuis 精品店

9 rue Royal 75008 Paris

☎ 01-40-17-01-00

Open：週一～週六 09:30～18:30

巴卡拉瑪德蓮店

11, Palace de la Madelein 75008 Paris.

☎ 01-42-65-36-26

Open：週一～週六 10:00～19:00

吉安 Gien

吉安精品店

18 rue de l'Arcade a Paris 8eme.

☎ 01-42-66-52-32

Open：週一～週日 10:00～19:00

塞佛爾

Manufacture Nationale de Sèvres

法國國立塞佛爾製陶館

4, Grand rue 92310 Sèvres , Paris.

☎ 01-45-34-34-00

巴卡拉 Baccarat

總店＆水晶博物館

30 bis rue de Paradis -75010 Paris

☎ 01-47-70-64-30

Open：週一～週六 10:00～18:00

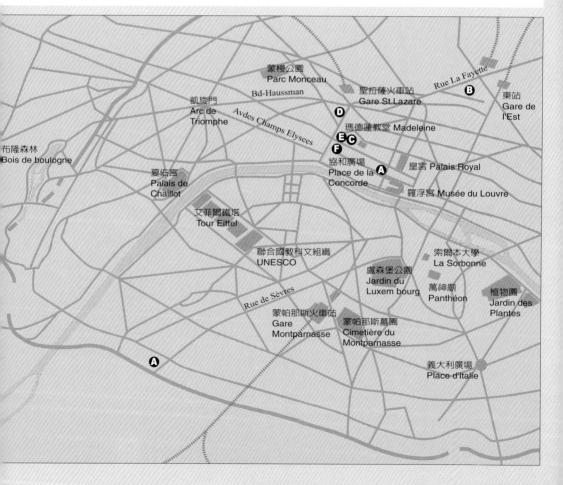

旅遊資訊 窯廠

利摩日 雷諾
Porcelain A.Raynaud&Cie.et Ceralene
🏠 14, ancienne route d'Aixe-87052,Limoges
☎ 05-55-01-77-55
http://www.raynaud.fr/
目前尚外對外開放。拿破崙三世時代的古窯，現在仍保存
於窯廠中庭。

瓦洛里 那托利
Ceramiques Natoli Sarl
🏠 Boulevard des Deux Vallons 06220,Vallauris
☎ 04-93-63-90-14
可參觀工廠，也有舉辦彩繪陶器的活動。

巴黎 國立賽佛爾製陶所
Manufacture Nationale de Sèvres
🏠 4, Grand-Rue 92310 Sèvres , Paris.
☎ 1-45-34-34-00
工廠尚未對外開放，目前只能在法國及日本直接購買到商
品。

巴黎 巴卡拉
Baccarat
🏠 30 bis rue de Paradis -75010 Paris
☎ 820-32-22-22
http://www.baccarat.fr/
緊鄰美術館，可以在此選購商品。

巴黎 吉安
Gien France
🏠 78 Place de la victoire,45500 Gien FRANCE
☎ 0820-39-70-10
http://www.gien.com/fr/default.asp
可參觀工廠及附設美術館。

利摩日 伯圖
Bernardaud
🏠 27,Avenue Albert Thomas-87000, Limoges
☎ 05-55-10-55-91
http://www.bernardaud.fr/
工廠開放一般民眾入內參觀
Open：1～10月 9:00～11:15、13:00～16:15
11～12月 10:00～11:00、14:00～16:00（週六、日休館）

利摩日 哈維蘭
Haviland
🏠 Rue Philippe Lebon-Zone industrielle Nord, Limoges
☎ 05-55-34-46-87
http://www.haviland-limoges.com/index.asp
附設美術館已經開幕。館內收藏自1855年開始，共270件
以上的精選作品。

盧昂 盧昂陶瓷博物館
Musée de la Ceramique

🏭 1 rue Faucon 76000,Rouen

☎ 02-35-07-31-74

Open：10:00～13:00、14:00～18:00

　　　（週二、節日休館）

http://www.musees-rouen.org/index_ceramique.html

利摩日 阿德喜安—杜布榭陶瓷美術館
Musée National Adrien Dubouche

🏭 8, place Winston Churchill, Limoges

☎ 05-55-33-08-50

Open：9～6月 10:00～12:30、14:00～17:45

　　　7～8月 10:00～17:45

　　　（週二和節日休館）

http://www.musee-adriendubouche.fr/

利摩日 利摩日市立博物館
Musée Municipal

🏭 Place de la Cathédrale

☎ 05-55-34-44-09

Open：10～6月 10:00～12:00、14:00～17:00（週二休館）

　　　7～9月 10:00～11:45、14:00～18:00

利摩日 哈維蘭美術館
Musée Haviland

🏭 Le pavillon de la porcelaine. Rue de Toulouse

☎ 05-55-30-21-86

Open：8:11～19:30（每天開放）

翁提布 畢卡索美術館
Musée Picasso

🏭 Chateau Grimaldi, 06600, Antibes

☎ 04-92-90-54-20

Open：6～9月 10:00～18:00

　　　10～5月 10:00～12:00、14:00～18:00

　　　（週一、節日休館）

http://www.tamu.edu/mocl/picasso/news/musantib.html

巴黎 奧塞美術館
Musée d'Orsay

🏭 62, rue de Lille 75343,Paris

☎ 01-40-49-48-48

Open：週二、三、五、六/10:00～18:00

　　　週四 10:00～21:45

　　　週日 09:00～18:00（週一休館）

http://www.musee-orsay.fr

巴黎 居美美術館
Musée Guimet

🏭 6, place d'Iéna 75116 Paris

☎ 01-56-52-53-39

Open：Open：10:00~18:00（週二休館）

http://www.museeguimet.fr

巴黎 國立塞佛爾陶瓷美術館
Musée National de la Céramique Sèvres

🏭 Place de la Manufacture 92310 Sevres

☎ 01-41-14-04-20

Open：10:00～17:00（週二、1/1、11/1、12/15 休館）

http://www.rmn.fr/gb/02musees/01presentation/musees/
ceramique/ceramique.html

吉安 吉安美術館
Musée de la Faiencerie

🏭 78, place de la Victoire 45500 Gien

☎ 02-38-67-89-99

Open：1～2月 平日：14:00～18:00

　　　週日、假日：9:00～12:00、14:00～18:00

　　　3～6、9～12月 平日：9:00～12:00、

　　　14:00～18:00

　　　週日、假日：10:00～12:00、14:00～18:00

　　　7～8月 平日：9:00～18:00

　　　週日、假日：10:00～12:00

http://www.gien.com/fr/default.asp

格拉斯 **國際香水博物館**
Musée international de la Parfumerie
🏛 8, place du Cours-06130,Grasse
☎ 04-93-36-80-20
Open：10～5月 10:00～12:30、14:00～17:30
　　　6～9月 10:00～19:00（週二、節日、11月休館）
　　　6～9月 10:00～19:00 （週一、週二、節日休館）

蒙頓 **考克多美術館**
Musée Jean Cocteau
🏛 Le Bastion - Quai Napoleon III - 06500 Menton
☎ 04-93-57-72-30
Open：10:00~12:00、14:00～18:00
　　　（週二、節日休館）

聖保羅 **梅格基金會館**
Fondation Maeght
🏛 06570 Saint-Paul
☎ 04-93-32-81-63
Open：5～9月 10:00～19:00
　　　10～6月 10:00～12:30、14:30～18:00
http://www.fondation-maeght.com/

尼斯 **馬諦斯美術館**
Musée Matisse
🏛 164, avenue des Arènes de Cimiez-06000 Nice
☎ 04-93-53-40-53
Open：10:00～18:00 （週二休館）
http://www.musee-matisse-nice.org

馮斯 **玫瑰經禮拜堂**
Chapplle du Rocaire
🏛 466 Avenue Henri Matisse-06141,Vence Cedex
☎ 04-93-58-03-26
Open：週二、四 10:00～11:30、14:30～17:30
　　　週一、三、六 14:00～17:30
　　　週日 10:45～12:00
　　　（11/12～12/16、節日休館）
http://www.pays-vencois.com/chapellematisse/

卡紐-休-梅 **雷諾瓦之家**
Maison de Renoir
🏛 Avenue des Collettes-06800,Cagnes
☎ 04-93-20-61-07
Open：冬天 10:00～12:00、14:00～17:00
　　　夏天 10:00～12:00、14:00～18:00
　　　（週二、元旦休館）

旅遊資訊 HOTEL

普羅旺斯 **夏托諾夫莊園**
Domaine de Chateauneuf
🏛 83860 Nans-Les Pins
☎ 04-94-78-90-06　**FAX** 04-94-78-63-30
http:// www.domaine-de-chateauneuf.com

艾日村 **金山羊城堡旅館**
Château de la Chèvre d'Or
🏛 Moyenne corniche, Rue du Barri 06360 Eze Village
☎ 04-92-10-66-66　**FAX** 04-93-41-06-72
http:// www.chevredor.com

凡爾賽宮 **堤亞濃宮**
Trianon palace
🏛 1, Boulevard de la Reine-78000 Versailles
☎ 01-30-84-50-00　**FAX** 01-30-84-50-01
http:// reservation.01104@westin.com

康城 **布狄蒙馬場**
Haras de Bouttemont
🏛 14430 Victot
☎ 02-31-63-00-41　**FAX** 02-31-63-18-55

旅遊資訊 HOTEL

穆疆 慕景磨坊客棧
Moulin de Mougins

🏨 Quartier Notre-Dame-de-Vie 06250 Mougins
（Côte-d'Azur/Corse）
☎ 04-93-75-78-24　**FAX** 04-93-90-18-55
http:// www.moulin-mougins.com/

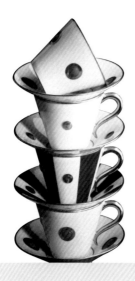

羅亞爾河流域 貝雷利城堡
Château de la Verrerie

🏨 Oizon 18700 Aubigny-sur-Nère
☎ 02-48-81-51-60　**FAX** 02-48-58-21-25
http:// www.chateaux-france.com

南錫 雷納大飯店
Grand Hotel de la Reine

🏨 2 place Stanislas 54000 Nancy
☎ 03-83-35-03-01　**FAX** 03-83-32-86-04

聖馬婁 波爾旁榭堡
Château de la Bourbansais

🏨 35720 Pleugueneuc Ille-et-Vilaine
☎ 02-99-69-40-07　**FAX** 02-99-69-46-04
http:// www.labourbansais.com

雷博—德—普羅旺斯 波米埃驛站
Oustau de Baumaniere

🏨 13520 Les Baux de Provence
☎ 04-90-54-33-07　**FAX** 04-90-54-40-46
http:// www.oustaudebaumaniere.com

特別感謝

哈維蘭・JAPAN股份有限公司

🏨 大阪市港區築港4-1-1
☎ 0120-824-1111　**FAX** 06-612-5185

柏圖・JAPAN股份有限公司

🏨 東京都中央區銀座2-2-2 新西銀座大樓6樓
☎ 03-3561-2722　**FAX** 03-3561-2724

VIVELAVI東京店

🏨 東京都港區北青山3-6-20 KIF大樓
☎ 03-3797-0911　**FAX** 03-3797-0913

法國政府觀光局

🏨 東京都港區赤坂2-10-9　Landic第二赤2大樓
☎ 03-3582-6965　**FAX** 03-3249-7210

巴卡拉太平洋股份有限公司

🏨 東京都港區赤坂1-14-15　第35興和大樓別館
☎ 03-3585-3071　**FAX** 03-3585-3703

吉安・JAPAN股份有限公司

🏨 東京都港區南青山1-1-1 新青山大樓東館
☎ 03-3470-0613　**FAX** 03-3470-0613

國家圖書館出版品預行編目資料

法國瓷器之旅 ╱ 淺岡敬史文. 攝影；蘇惠齡譯.
　—— 初版. —— 臺北市 ： 麥田出版：城邦文化
　發行， 2003〔民92〕
　　面： 公分. —— （生活映象：15）

　ISBN 986-7691-30-X（平裝）

　1.陶瓷 2.法國—描述與遊記

938　　　　　　　　　　　　92009315

European Porcelain France by ASAOKA Keishi
Copyright © 1996 by ASAOKA Keishi
Originally published in Japan by Libroport. Tokyo
Chinese（in complex character only）translation rights arranged with
ASAOKA KEISHI through AGENCY DAIGO
All Rights Reserved.

生活映象 15

法國瓷器之旅

作　　　者　淺岡敬史
譯　　　者　蘇惠齡
責 任 編 輯　李芷姍
版 面 設 計　賴雲雀
發 行 人　涂玉雲
出　　　版　麥田出版
　　　　　　台北市信義路二段213號11樓
　　　　　　電話：（02）2351-7776　傳眞：（02）2351-9179
發　　　行　城邦文化事業股份有限公司
　　　　　　台北市愛國東路100號1樓
　　　　　　電話：（02）2396-5698　傳眞：（02）2357-0954
　　　　　　郵撥帳號 18966004 城邦文化事業股份有限公司
　　　　　　網址：www.cite.com.tw
　　　　　　電子信箱：service@cite.com.tw
香港發行所　城邦（香港）出版集團有限公司
　　　　　　香港北角英皇道 310 號雲華大廈 4F 504室
　　　　　　電話：25086231　傳眞：25789337
新馬發行所　城邦（新、馬）出版集團
　　　　　　Cite(M)Sdn.Bhd.(458372U)
　　　　　　11, Jalan 30 D/146, Desa Tasik, Sungai Besi,
　　　　　　57000 Kuala Lumpur, Malaysia
　　　　　　電話：（603）90563833　傳眞：（603）90562833
印　　　刷　中原造像股份有限公司
初 版 一 刷　2003年7月